小提琴完美演奏进阶教程

Advanced Tutorial on
Perfect Violin Performance

金玫瑰 编著

化学工业出版社
·北京·

图书在版编目（CIP）数据

小提琴完美演奏进阶教程／金玫瑰编著．－－北京：化学工业出版社，2023.4
ISBN 978-7-122-42946-9

Ⅰ．①小… Ⅱ．①金… Ⅲ．①小提琴-奏法-教材 Ⅳ．①J622.16

中国国家版本馆CIP数据核字(2023)第027606号

责任编辑：李　辉　　　　　　　　　　　　装帧设计：溢思视觉设计／蔡多宁
责任校对：刘曦阳

出版发行：化学工业出版社（北京市东城区青年湖南街13号　邮政编码100011）
印　　装：河北京平诚乾印刷有限公司
880mm×1230mm　1/16　印张7½　2024年4月北京第1版第1次印刷

购书咨询：010-64518888　　　　　　　　　　售后服务：010-64518899
网　　址：http://www.cip.com.cn
凡购买本书，如有缺损质量问题，本社销售中心负责调换。

定　　价：58.00元　　　　　　　　　　　　　　　　　　　版权所有　违者必究

前 言

自2019年出版《流行与经典——动人心弦的小提琴曲100首》，至今已过去四年多。这本书受到了很多小提琴爱好者的喜爱与欢迎，也有书粉通过留言和电话向我表达了真挚的祝福，并提出了宝贵的意见。在此，向关注这本书的小提琴爱好者们表示由衷的感谢。

受到第一本书的鼓励，当出版社希望我能再出一本小提琴启蒙教程时，我欣然同意了。为此，我做了大量的前期工作，参阅了许多中外教程、教学法、音乐史、游记、儿童读物、中小学生课本编配等相关书籍，终于在今年，可以有幸让这本《小提琴完美演奏进阶教程》与大家见面了。

作为初学者第一次接触到的小提琴教程，我不想让它单纯只有一个记载乐谱的功能。它可以有图片、有故事、有讲解、有趣味测试，能听、能看、能动手写，是一本除了演奏时能够使用，闲暇时也能翻阅，能和家人一起分享的书。

这本书以调性练习为主线，编排了包含大小调在内的8个调式，融合了空弦、指序训练、音阶等基础练习。每一章有五首作品，其中一首固定为技巧训练，包含分弓、连弓、顿弓、同指半音、颤音、双音等多种左右手技术；其余四首音乐作品，选曲涉猎也颇为广泛，小到民谣、舞曲、歌剧选段，大到奏鸣曲、协奏曲，内容由浅至深，音乐时期也覆盖从巴洛克到浪漫时期以及近现代的作品。学生在学习演奏的同时，通过每一课的演奏提示，还能了解更多关于音乐作品的分类、曲式分析、重难点练习方法、作曲家及作品背景的信息。每一章末尾都有乐理及音乐常识的补充，在扎实做好课程内容的同时，也能拓宽练习者的视野。

书，是一盏灯，光虽微，却可以点燃思维的火花，迸发无限的想象。书中不经意的一句话，一张照片，也许会在读者心底埋下一粒种子，那可能是你在下一次旅行时，选择去克莱蒙纳的原因；又或是你在大学选修课上决定去学音乐史的一个动机。

在当下，美育工作备受关注，"家有琴童"并非个例，普及青少年音乐教育工作是每位一线教师的责任和义务。我希望中国新时代的琴童不再沦为练琴的机器，而是成为喜欢音乐、懂历史、有审美、会品鉴的人，让音乐为他们提

供丰富的情感价值，从而收获自信，提升体验感，不空心、迷茫，感恩并且能回报社会。

 我一直觉得自己是个幸运的人，能够将所学的知识和教学经验分享给渴望学习的孩子们，这是何等有意义的事情！感谢我的责任编辑李辉女士一如既往地信任我，为我争取充足的时间去构思，修整书稿；感谢李抒璇老师，不辞辛苦地为每首乐曲编配优质的钢琴伴奏；感谢敬业而专注的李明老师担任了录制和剪辑的工作，工作量之大，超乎想象；还要感谢我可爱的学生：可可、子涵、佩喆、文煜做我书中的小主人公，担当了示范的角色；更要感谢我的女儿艺霖，在繁忙的学业中抽出时间，完成了整本书的演奏示范工作。因为有你们的支持，我相信这本书一定会发挥出它的作用，去帮助更多的人。

<div style="text-align:right">
金玫瑰

2024年1月
</div>

目录 CONTENTS

第一章　遇见可爱的你

1. 小提琴的结构 |002
2. 完美的演奏姿态和手型 |003

◎意大利克莱蒙纳——小提琴的故乡 |005

第二章　五线谱上的精灵们

1. 五线四间的小房子 |006
2. 无声的符号语言 |007
 - ❶ 高音谱号 |007
 - ❷ 拍号 |007
 - ❸ 小节线 |007
 - ❹ 终止线 |007
 - ❺ 反复记号 |007
3. "变装"了，你还认识我吗？ |007
4. 右手的拨奏练习 |007
 - ❶ E弦的拨奏练习 |008
 - ❷ A弦的拨奏练习 |008
 - ❸ D弦的拨奏练习 |008
 - ❹ G弦的拨奏练习 |008

◎音符时值大阅兵 |009

第三章　美好的声音从空弦开始

- ❶ E弦的空弦练习 |011
- ❷ A弦的空弦练习 |011
- ❸ D弦的空弦练习 |011
- ❹ G弦的空弦练习 |011
- ❺ A、E弦的混合练习 |011
- ❻ G、D弦的混合练习 |011

◎音名与唱名 |012

第四章　A大调的练习

1. E弦上的手指训练 |013
2. E弦上的两首小品 |015
 - ❶ 旋转木马 |015
 - ❷ 波西米亚女孩 |015

◎休止符 |016

3. A弦上的手指训练 |017
4. A弦上的两首小品 |018
 - ❶ 萤火虫 |018
 - ❷ 夏日 |018
5. E弦和A弦上的4指训练 |019
6. 调号与升降号 |020
7. A大调音阶与琶音练习 |020

◎附点音符 |021

8. A大调的五首作品 |022
 - ❶ 野玫瑰 |022
 - ❷ 自新大陆 |023
 - ❸ 技巧训练——分弓 |024
 - ❹ 故乡的亲人 |025
 - ❺ A大调奏鸣曲主题 |026

◎音乐趣闻：莫扎特 |027

第五章　D 大调的练习

1. D 弦上的手指训练 |028
2. D 弦上的两首小品 |030
 ❶ 暮色 |030
 ❷ 驯鹿的梦 |031
3. D 大调音阶与琶音练习 |032
4. D 大调的五首作品 |032
 ❶ 很久很久以前 |032
 ❷ 缪塞特舞曲 |033
 ❸ 技巧训练——连弓 |034
 ❹ 木偶戏 |035
 ❺ 让我痛哭吧！|037

◎ 常见的速度标记 |038

第六章　G 大调的练习

1. G 弦上的手指训练 |039
2. G 弦上的两首小品 |041
 ❶ 寂静的海 |041
 ❷ 圣咏 |041
3. G 大调音阶与琶音练习 |042
4. G 大调的五首作品 |043
 ❶ 可爱的家 |043
 ❷ G 大调加沃特舞曲 |044
 ❸ 技巧训练——顿弓 |045
 ❹ 猎人的合唱 |046
 ❺ 乘着那歌声的翅膀 |047

◎ 常见的力度记号 |048

第七章　e 小调的练习

1. e 小调音阶与琶音练习 |049
2. e 小调的五首作品 |051
 ❶ 绿袖子 |051
 ❷ 秋叶 |052
 ❸ 技巧训练——颤音预备练习 |053
 ❹ e 小调小赋格 |054
 ❺ 斯拉夫舞曲 |055

◎ 认识装饰音 |057

第八章　C 大调的练习

1. C 大调音阶与琶音练习 |058
2. C 大调的五首作品 |060
 ❶ 漫步在莎莉花园 |060
 ❷ 连德勒舞曲 |061
 ❸ 技巧训练——同指半音 |062
 ❹ 小夜曲 |063
 ❺ 如歌的行板 |064

◎ 西方音乐史发展的几个时期 |065

第九章　a 小调的练习

1. a 小调音阶与琶音练习 |066
2. a 小调的五首作品 |069
 ❶ 斯卡布罗集市 |069
 ❷ 加沃特舞曲 |070
 ❸ 技巧训练——换弦 |072
 ❹ 多瑙河之波 |073
 ❺ 金婚进行曲 |074

◎ 魔鬼小提琴家——帕格尼尼 |077

第十章　F大调的练习

1. F大调音阶与琶音练习 |078

2. F大调的五首作品 |079

 ❶ 摇篮曲 |079

 ❷ 时钟 |080

 ❸ 技巧训练——混合弓法 |082

 ❹ 玛祖卡 |083

 ❺ 梦幻曲 |085

◎弦乐四重奏里第一小提琴要坐哪儿？ |086

第十一章　♭B大调的练习

1. ♭B大调音阶与琶音练习 |087

2. ♭B大调的五首作品 |088

 ❶ 萨拉班德 |088

 ❷ 利戈顿舞曲 |089

 ❸ 技巧训练——简单的双音 |090

 ❹ ♭B大调小奏鸣曲 |092

 ❺ 晚歌 |095

◎三首著名的小提琴协奏曲 |097

第十二章　三首协奏曲

 ❶ G大调协奏曲 |099

 ❷ a小调小协奏曲 |102

 ❸ D大调协奏曲 |106

第一章
遇见可爱的你

你第一次见到小提琴是在什么时候呢？有人说是在乐器店里，也有人说是在书上，还有人说是在动画片里……那你听过小提琴真正的声音吗？

其实小提琴不单单是一件声音美妙的乐器，它本身更像是一个艺术品。别致的花纹，灵动的曲线，再加上制作师传奇的故事，赋予了每一把琴独一无二的灵魂。好的小提琴无论是从材质还是油漆上都十分考究，而那些深居博物馆的古琴更是价值不菲的稀世珍品。今天就让我们一起来认识一下这位可爱的新朋友！

1. 小提琴的结构

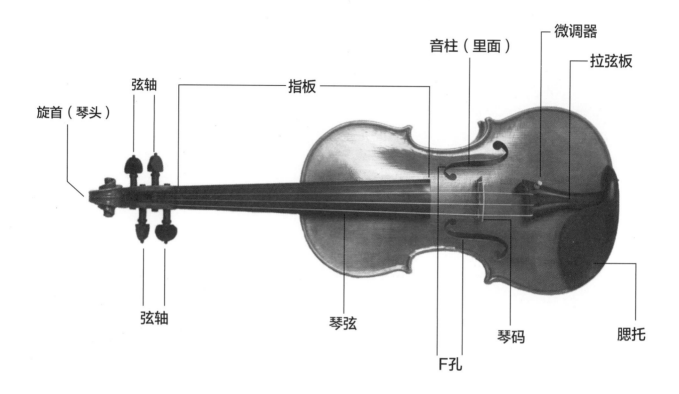

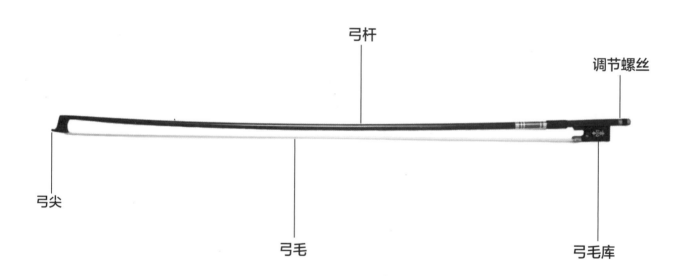

2. 完美的演奏姿态和手型

完美的演奏姿态与手型其实就是指正确、科学、利于演奏的姿势和手型。

小提琴的演奏姿势从站立、持琴、握弓、左手反向操作这几项,就会让很多初学者觉得难以驾驭。站立会比坐着演奏更容易紧张。站立持琴时,一定注意膝关节不能过伸,要保持弹性和柔韧度,继而让整个身体能够放松直立。规范地持琴与握弓,都需要一定时间的训练,不能急于求成。欲速则不达,在姿势与手型都不稳定的情况下去学习演奏,会为日后进阶学习留下隐患。过程虽然略微枯燥,学习者可以运用不同方法,灵活多变地去接受并反复练习,直到可以轻松自如地掌握。

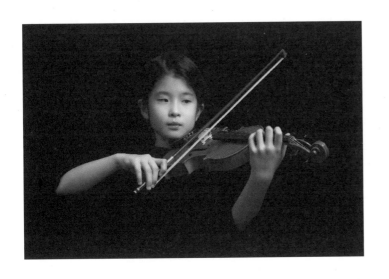
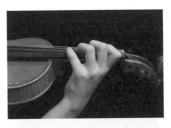
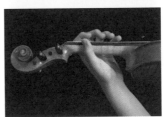

- 小提琴演奏时,左右手分工明确。左手负责音高,音准;右手负责运弓,发音。
- 右手拇指与其他四根手指分居琴颈两侧,拇指放松,与腕子衔接处线条自然流畅,其余四指自然分开,各就其位,保持框架稳定。
- 左手虎口部分与琴颈保持一定的空间,避免完全卡满封住。

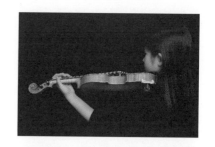
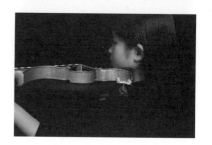

- 选择合适的肩托，调整好高度，固定在琴的背板上。
- 左侧下颌骨与脖子和左肩形成一个天然的C型口，持琴时，用其轻轻地叼住腮托部分，并协同左臂和左手，完成持琴。
- 左胳膊肘内收，琴与身体中线的夹角约45°。

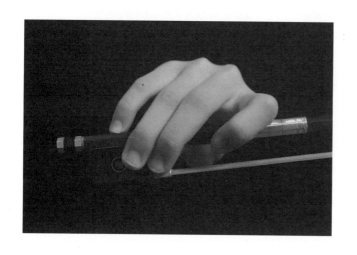

- 右手握弓时，整个手型呈圆环状，中空。
- 右手拇指自然弯曲与中指和无名指相对应；食指与弓杆的接触点约为食指的第一、第二关节之间；小指指尖抵在弓杆上，与无名指略分开。由于每个人手的大小，手指长短各异，握弓时要考虑到个体差异，调整手型。
- 在实际演奏当中，握弓的手型并非固定不变的。相反，随着弓子运行位置的不同，右手各个关节要像弹簧一样适应弓段的变化，保证松弛、灵活地运弓。

◎ 意大利克莱蒙纳——小提琴的故乡

克莱蒙纳（cremona）是位于意大利北部波河河畔的一座精致小城，向来以小提琴制作而闻名遐迩。小提琴最早的雏形可以追溯到古希腊传说中的"Lyra"，但作为一种独立的乐器，真正意义上的小提琴却源自于这里。1566年，克莱蒙纳提琴世家"阿玛蒂"家族的鼻祖 Andrea Amati 将小提琴定型为今天人们所使用的形状和尺寸，并使用4根弦按照5度间隔，调律成G、D、A、E的音高。到了巴洛克时期，克莱蒙纳已经成了全欧洲最负盛名的小提琴制作中心，三大提琴世家——阿玛蒂家族、瓜内利家族和斯特拉第瓦里家族，源源不断地为世界各地的演奏家们造出极品的乐器，至今，这里仍然是让小提琴爱好者心驰神往的地方。

第二章
五线谱上的精灵们

1. 五线四间的小房子

　　五线谱，是由五条平行且间距相等的线组成的，它看起来像个很有规划的小房子。由下至上分别为"第一线""第二线""第三线""第四线""第五线"，而线与线之间的部分叫做"间"，从下至上分别为"第一间""第二间""第三间""第四间"，我们之后将要学习的音符就像一个个可爱的小精灵一样居住在这些线和间上。

　　五线谱记谱更像是一种图像记谱法，音符所处位置越高，音越高；音符所处位置越低，音越低。

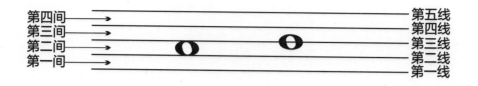

2. 无声的符号语言

我们所要学习的乐谱，谱面上不会有太多的文字说明，有很多符号需要我们去理解记忆，下面介绍几种常见的谱面标记。

①**高音谱号**：常见的谱号除了高音谱号，还有低音谱号，中音谱号，次中音谱号。小提琴由于是高音乐器，为了书写和读谱的便捷，所以采用高音谱号。

②**拍号**：拍号是以分数的形式体现出来，常记在谱号或调号的后面。分母表示拍子的计量单位，即以几分音符为一拍，分子表示每小节内拍子的数量。以下图为例，拍号 $\frac{4}{4}$，表示以四分音符为一拍，每小节有四拍。

③**小节线**：乐谱中用来划分节拍的垂直细线，叫做小节线。

④**终止线**：画在乐曲结尾处的双纵线，一细一粗，叫做终止线，表示乐曲结束。

⑤**反复记号**：反复记号有多种类型，在这里我们先介绍一下本书中常用的"‖: :‖"。这个记号表示"‖: :‖"内的小节重复演奏。如果乐曲需要从头反复，则可以省略前反复记号"‖:"。

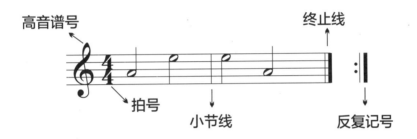

3. "变装"了，你还认识我吗？

下方谱例中，四个音符的符头都处在五线谱的第二间，但它们的外观却发生了很大的变化。这是因为它们的时值不一样，在一定拍号内，分别代表了不同的拍数。我们辨别音符的音高是根据音符的符头所处五线谱的位置来判定的，虽然它"变装"了，可依旧是居住在五线谱的第二间，所以都唱作"la"。

4. 右手的拨奏练习

初学小提琴，左右手分开练习非常重要。当我们右手的握弓还没有完全掌握好，还不能用弓子顺利拉出来第一个音时，可以尝试用右手食指代替弓子去拨动小提琴的空弦，借此可以集中调整左手持琴和身体演奏姿态，同时跟随钢琴伴奏一起拨奏，可以提高对调性、音准及节奏的认识。

小提琴有四根琴弦，从细到粗，分别为第一弦（E弦），第二弦（A弦），第三弦（D弦），第四弦（G弦），唱名依次为mi, la, re, sol，指法都用"0"来表示。

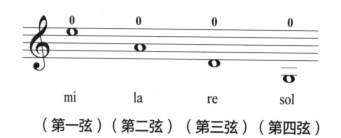

① E弦的拨奏练习

② A弦的拨奏练习

③ D弦的拨奏练习

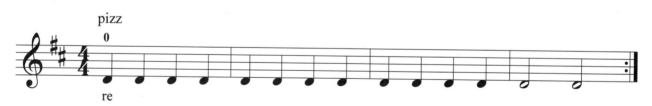

④ G弦的拨奏练习

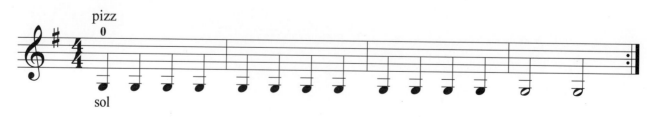

◎ 音符时值大阅兵

之前讲到同一间或线上的音符出现了"变装",是因为拍数不同,音符时值发生了变化。音符时值,也称为音符值或音值,在乐谱中用来表达各音符之间的相对持续时间。一个全音符等于两个二分音符;等于四个四分音符;等于八个八分音符;等于十六个十六分音符,这只是音符时值的比例。在音乐作品中,只有加上拍号,我们才知道具体是以什么音符为一拍。以下表为例,便是在以四分音符为一拍的拍号范围内,将几种常见的音符时值及拍数以列表的形式展示给大家,便于学习和记忆。

音符时值

名称	音符	时值	拍数
全音符	o	4	4拍
附点二分音符	♩.	3	3拍
二分音符	♩	2	2拍
四分音符	♩	1	1拍
八分音符	♪	$\frac{1}{2}$	$\frac{1}{2}$拍
十六分音符	♬	$\frac{1}{4}$	$\frac{1}{4}$拍

小测试

在以四分音符为一拍的拍号范围内,♩,♪,♩分别代表的时值是(　)。

A. 1,2,3　　　　　B. 1,$\frac{1}{2}$,2　　　　　C. 1,$\frac{1}{4}$,2

答案:B

第三章
美好的声音从空弦开始

　　美好的声音要从规范地演奏空弦开始。前面已经通过右手拨弦练习，聆听过小提琴四根空弦的发音，接下来开始用弓子来拉奏空弦。初学者建议从中弓段练习开始，再逐渐导入全弓的练习，可以有效减少右臂的负担，利于操控和发音，演奏时弓毛始终与琴弦保持90°角垂直。肩、肘、腕及右手的各个关节要及时放松，声音要自然松弛，避免僵硬。

　　⊓：代表下弓，从弓子的任意部位开始，顺应地球引力，朝下方的运弓过程。
　　Ⅴ：代表上弓，从弓子的任意部位开始，与地球引力相反，朝上的运弓过程。

① E弦的空弦练习

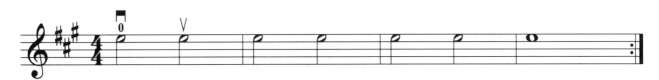

② A弦的空弦练习

③ D弦的空弦练习

④ G弦的空弦练习

⑤ A、E弦的混合练习

⑥ G、D弦的混合练习

◎ 音名与唱名

在音乐体系中，七个具有独立名称的音级叫做基本音级，也就是我们通常所唱的do，re，mi，fa，sol，la，si，这其实是音级的唱名。它们还有另外一种称呼方式叫做音名，也称之为字母体系，用C，D，E，F，G，A，B来表示。

音名：C D E F G A B
唱名：do re mi fa sol la si

由于各国的音律、文字和历史渊源不同，对音级所采用的名称体系也不尽相同。有些国家使用的是唱名体系，有些国家使用的是字母体系，也有的国家是两种体系并用。在我国，对于识谱、视唱这一部分，主要使用的是唱名体系，而音名的使用，通常在各调式上最为常见，调式都是由音名来命名的。如C大调、A大调，我们不会称其为do大调、la大调。小提琴的四根琴弦E，A，D，G也是由音名来命名的。

小测试

F，G，B分别是下列哪些唱名所对应的音名？（　　）
A. mi, sol, si　　　B. fa, si, sol　　　C. fa, sol, si

答案：C

第四章
A大调的练习

1. E弦上的手指训练

　　手指训练是通过0，1，2，3四种指法的有序排列组合来提高左手在琴弦上的反应和敏捷度。

　　由于对初学者来讲4指非常薄弱，4指训练会留到后面单独进行。

　　在练习这一课时，建议先放下弓子单独去做左手的无声练习，原因是初学的学生，在练习中为了尽快获得谱面声音，会忽略很多左手的问题。常见的错误动作有：手指僵硬，左手拇指躺平，左手手掌托琴颈，手指按弦方向不对，小指卷曲等。如果此时再加上运弓动作，会分散注意力，导致质量降低，完成度差。待左手问题解决后再配合右手运弓，事半功倍。

　　演奏时注意，在不妨碍下一个音进行的前提下，左手应尽量去做保留手指，以保证左手框架的稳定，提高音的准确率。2、3指为半音，手指尖要贴紧，熟记E弦上的4个音符，并进行练习。

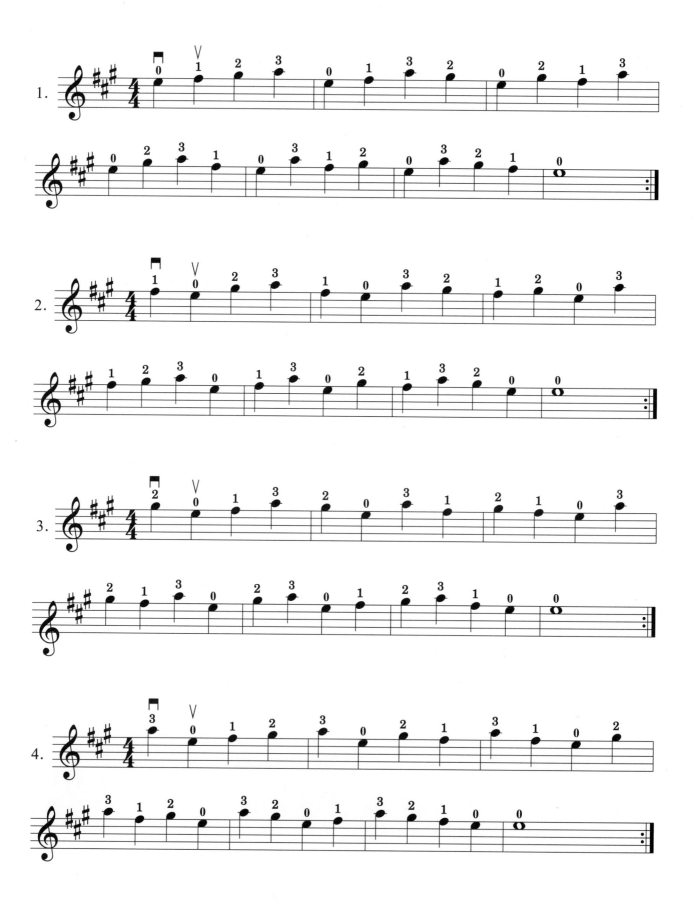

2. E弦上的两首小品

演奏提示： 由四个音符组成的E弦上的一段小童谣，轻快，活泼。练习中注意区分四分音符和八分音符的时值，理解不同拍子所分配的弓子长度不一样，按需分配。认识休止符，注意反复记号。

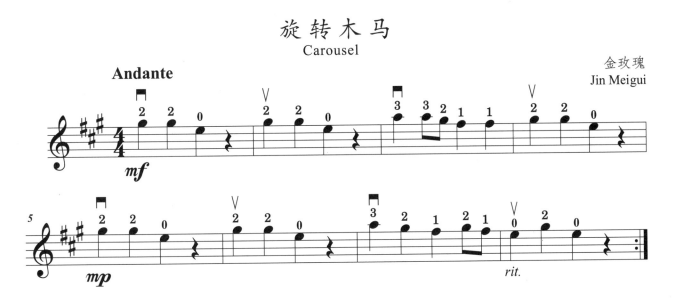

演奏提示： 一首包含四个乐句的小歌曲，分别由八分音符，四分音符和二分音符组成。注意利用休止符换弓时，不要着急，要从容换弓。

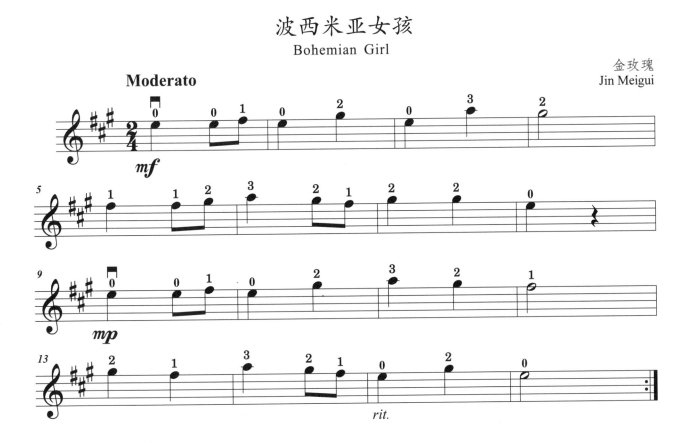

◎ 休止符

休止符是乐谱上标记音乐暂时停顿或静止时间长短的记号。休止符的使用可以表达乐句中不同的情绪和语气。常见的休止符有：全休止符、四分休止符、八分休止符、十六分休止符等。在以四分音符为一拍的拍号范围内，不同休止符所表示的休止时长如下图所示：

休止符

名称	标记	时值	拍数
全休止符	▬	4	空4拍
二分休止符	▬	2	空2拍
四分休止符	𝄽	1	空1拍
八分休止符	𝄾	$\frac{1}{2}$	空$\frac{1}{2}$拍
十六分休止符	𝄿	$\frac{1}{4}$	空$\frac{1}{4}$拍

> **小测试**
>
> 在以四分音符为一拍的拍号范围内，▬、𝄽、𝄾 分别代表的拍数是（　）。
> A. 2拍, 1拍, $\frac{1}{2}$拍　　B. 4拍, 1拍, $\frac{1}{2}$拍　　C. 1拍, $\frac{1}{2}$拍, $\frac{1}{4}$拍

答案：A

3. A弦上的手指训练

熟记A弦上的4个音符,感受A弦的音色,2、3指为半音,手指尖要贴紧。具体练习方法参考E弦上的手指训练。

4. A弦上的两首小品

演奏提示：在演奏A弦上的音符时，无论右臂还是左臂相比起E弦，平面和角度都发生了变化。不仅如此，左手食指也会随着E弦到A弦的转变，与琴颈的接触点发生微弱的变化，由浅至深，更趋向于指根方向。

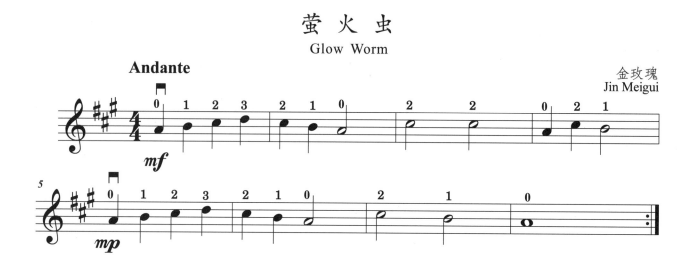

演奏提示：感受不同时值下弓速的变化，比如：附点二分音符需要更慢的运弓速度，而四分音符需要略快一点的运弓速度。除此之外还要留意谱面标记，尤其是曲子结尾处的渐慢rit.，尝试将它表现出来。

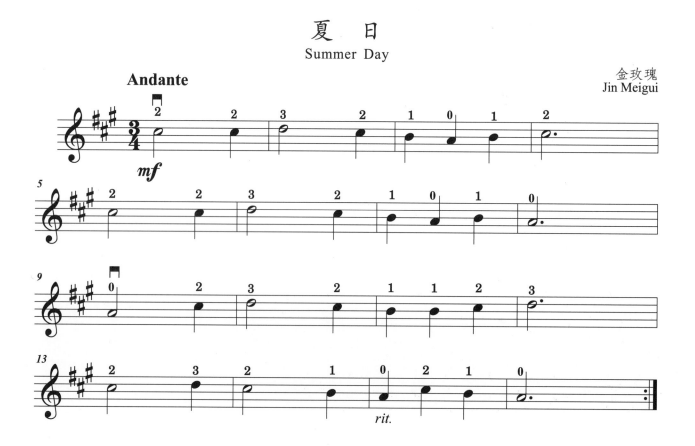

5. E弦和A弦上的4指训练

指法中的4指也就是左手的小指，是所有手指中最薄弱的一个。无论从长度，还是力量上来讲都不占据优势，因此4指训练非常重要。本课练习的要领在于1指的保留手指，只有固定好1指，4指的扩张才变得有意义，肌肉和韧带才会得到充分的锻炼。同时，在第一小节中，1指的保留手指给E弦空弦的演奏带来了困难，在保证音准的前提下，调整按指的角度。

缓解4指按弦紧张的方法

初学者在按4指的时候，通常手指关节和肌肉都会十分紧张，常出现折指、僵硬、无力、抬不起来等状况。有时为了能按到4指准确的位置，整个手指框架都在变形，勉强保住了4指的音准，其他手指的位置又通通移位了。而且左手的僵硬直接影响到了右手，导致发音变得很刺耳。下面介绍几种缓解4指紧张的方法：

- 左手按指的核心力量向中心转移。很多时候由于持琴的缘故，我们会把核心力量放在拇指、食指上。而这样，对于远离食指，力量又弱的4指来讲，有效按指十分困难。我们可以将核心力量转移到中指，4指的使用就会变得灵活很多。
- 放慢4指的落指过程。在准备按4指的瞬间，我们要按一下暂停键，确认一下从1指~4指所有指间的肌肉是否得到真正的放松，在充分舒展的情况下去按4指。实际上，手指越放松，够得越远；越紧张，越回缩。
- 向低音区换弦按4指时，一定要有小臂的帮助，调整换弦的角度，才能减少4指负担。
- 多进行4指的抬落训练，增强4指力量。练习时，注意用4指指根发力。

6. 调号与升降号

我们通常根据调号，也就是高音谱号后边的升降号来区分不同的调式。#代表升号，表示升高半音；b代表降号，表示降低半音。A大调有三个升号，分别为#fa,#do,#sol，也就是说：当演奏A大调音阶时，只要遇到fa, do , sol这三个音，都要将其升高半音。A大调听起来总是充满生机和希望。

辨别调号中的升降号具体是要升高或者降低哪些音，要看#或b处在五线谱的什么位置，当处在某一间或某一线上时，这个位置对应的音符就会被相应地升高或者降低半音。还有一种方法，就是可以直接将升降号的顺序像背口诀一样背下来，熟练以后在实际应用中更加便捷。

调号中升降号的顺序具有一定的规律。升号顺序为fa, do, sol, re, la, mi, si；降号顺序为si, mi, la, re, sol, do, fa，正好为升号顺序的反向。可解释为一个升号时#fa，两个升号#fa,#do，三个升号时#fa,#do,#sol，…七个升号时升全部。同样，一个降号时bsi，两个降号时bsi,bmi，三个降号时bsi,bmi,bla，…七个降号时降全部。

7. A大调音阶与琶音练习

对于小提琴而言，音阶是训练左手音准最简单有效的方法。音阶通常短小、有规律，通过反复训练可以让演奏者对于音阶在指板上的间距更加熟悉和敏感，在短时间内起到强化肌肉与听觉记忆的作用，从而达到提高音准精确度的效果。但另一方面，初学者也会因为音阶没有足够丰富的节奏型和旋律线条而感到枯燥、单调，从而疏于练习，教师在音阶的练习上应给予更多的鼓励和引导，让音阶成为常规练习中不可缺少的科目。

在下方音阶与琶音的练习中，需要较慢的速度分弓演奏。在保证音准的前提下，还要注意发音的美感，逐步培养耳朵的审美。

◎ 附点音符

乐谱中，记在音符符头右边的实心小圆点叫做附点，它表示延长前面音符时值的一半，带附点的音符叫做附点音符。

如：♩.被称为附点四分音符，♩.中的附点就代表♩时值的一半，也就是♪，如果用等量关系来表示就是♩.=♩+♪。而其中♩又可以平分成两个♪，由此可以得出♩.=♪+♪+♪。同样，附点八分音符也可以这样去理解它的时值构成。

下列图表是适用于四分音符为一拍的拍号范围内的节拍示意图。我们用记号"∨"来表示♩，也就是1拍。试着按照图式，用手去打附点音符的节拍。

附点在书写时一定标记在音符符头的右侧，如果附点前的音符是处于五线谱的"线"上，那么附点要标记在音符符头右上方的"间"上。

附点音符

名称	音符	构成	图示	时值	拍数
四分音符	♩	♩=♪+♪	∨	1	1拍
附点四分音符	♩.	♩.=♪+♪+♪	∨∨	$1\frac{1}{2}$	$1\frac{1}{2}$拍（1拍半）
八分音符	♪	♪=♬+♬	∨	$\frac{1}{2}$	$\frac{1}{2}$拍（半拍）
附点八分音符	♪.	♪.=♬+♬+♬	∨	$\frac{3}{4}$	$\frac{3}{4}$拍

小测试

下列对于♩.时值构成，表述不正确的是（ ）。

A. ♩.=♩+♪ B. ♩.=♪+♪+♪ C. ♩.=♩+♬

8. A大调的五首作品

演奏提示：这是由德国作曲家Heinrich Werner谱写的一首乐曲，常在古典吉他的演奏或童声合唱团的演唱中听到，旋律清新优美。♩.♪ 节奏型是这一课学习的重点。♩. 称作附点四分音符，可理解为由三个八分音符构成的 ♩. = ♪ + ♪ + ♪ 。

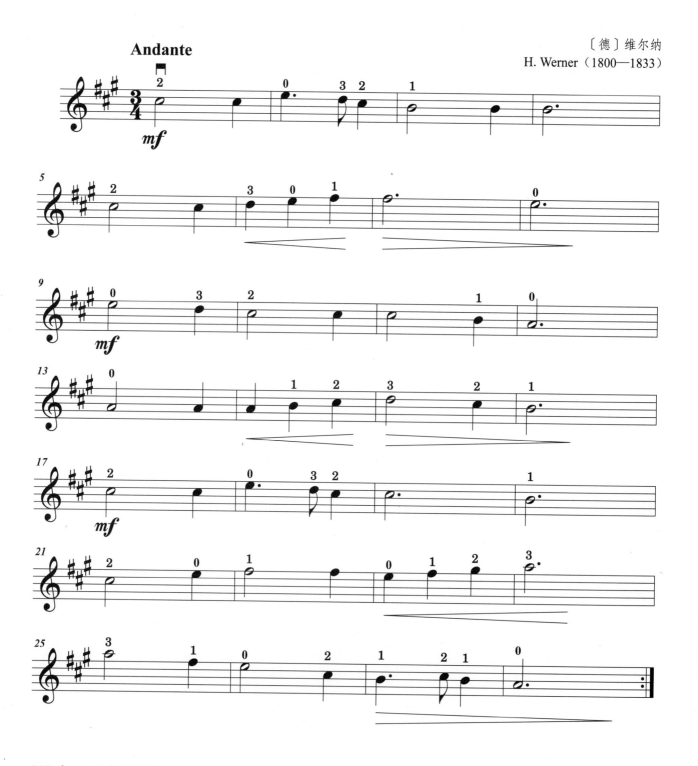

演奏提示： 选自捷克作曲家德沃夏克《第九交响曲——自新大陆》中的第二乐章，旋律抒情绵长，表达了作者身处异乡对祖国的无限眷恋，充满了浓浓的乡愁。由于乐曲速度设定在Adagio柔板上，慢速平稳的运弓是关键。

演奏提示： 分弓是小提琴右手最基础的一种弓法，这一课除了常见的一音一弓类型的分弓，还出现了两个音共用一弓（4，12小节）的情况，但这并不是连弓，演奏时需要注意两个音之间的自然间隔。注意乐曲开头为弱起小节，不计入小节数，第一个音由上弓开始。

技巧训练——分弓
Detache

〔意〕卡尔卡西 Carcassi（1792—1853）

演奏提示：我们曾在前面接触过 ♩♪ 的节奏型，而这一课我们要学习的是 ♪♩ 的节奏型，正好是两个音符时值的对调。刚开始练习这种节奏型时，八分音符总是容易过长，可单独用空弦练习右手运弓，调整弓速和弓子分配，并多进行视唱。

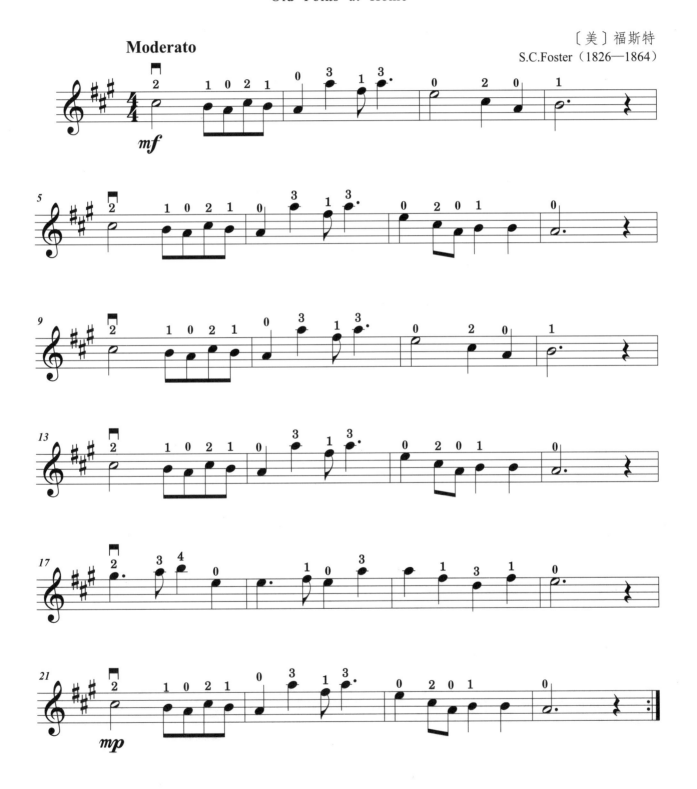

演奏提示： 这段主题旋律选自莫扎特第11号钢琴奏鸣曲K331的第一乐章，为了便于初学者学习，对拍号进行了修改。乐曲分为AB两部分，综合了之前学习过的内容，注意段落反复。

A大调奏鸣曲主题
Theme of Sonata in A Major

〔奥〕莫扎特
Mozart（1756—1791）

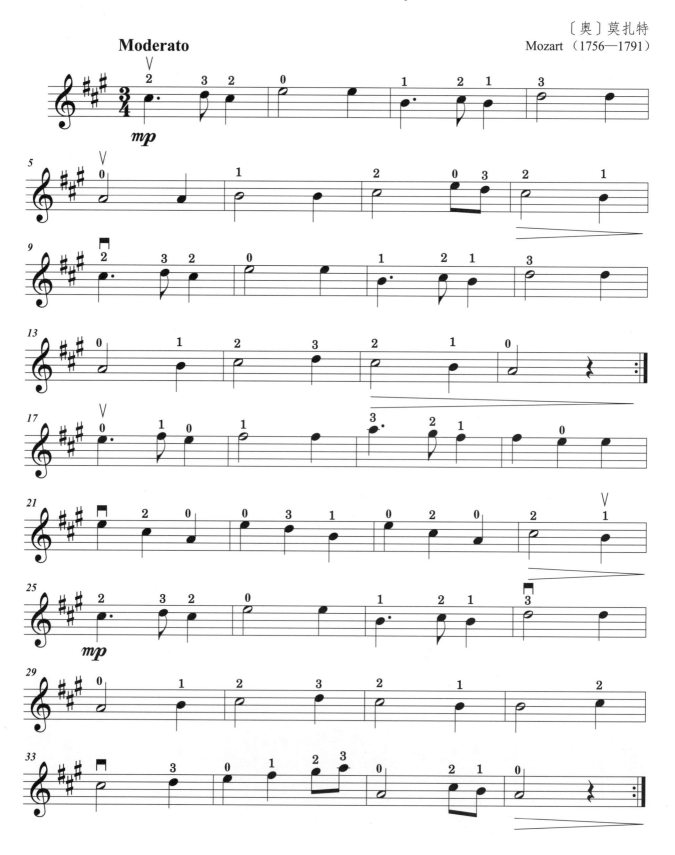

◎ 音乐趣闻：莫扎特

莫扎特是古典主义时期最有代表性的作曲家之一，他被誉为音乐神童，自幼便展现出非凡的音乐天赋。幼年的莫扎特天真活泼，机智幽默，传闻莫扎特小时候曾拜师海顿学习钢琴和作曲。有一次小莫扎特跟老师说，他能写一首老师弹不了的曲子，海顿不信，等莫扎特把曲子交上来，海顿发现曲子结束的时候，左右手分别弹到了钢琴的两端——但是中间音区还有一个音。海顿说这怎么弹得了？结果小莫扎特亲自弹奏，当弹到最后时，他猛地用鼻子往下一戳，把中间那个音弹出来了。

在莫扎特短暂的一生中，完成了600余首不同体裁与形式的音乐作品，包括歌剧、交响乐、协奏曲、奏鸣曲、四重奏和其他重奏、重唱作品及大量的器乐小品、独奏曲等，几乎涵盖了当时所有的音乐体裁，为人类的音乐宝库留下了珍贵的财富。

小测试

莫扎特是哪个时期的音乐家？（ ）
A. 巴洛克时期　　　B. 古典主义时期　　　C. 浪漫主义时期

答案：B

第五章
D大调的练习

1. D弦上的手指训练

熟记D弦上的四个音符,感受D弦的音色,2、3指为半音,手指尖要贴紧。具体练习方法参考前面的手指训练。

2. D弦上的两首小品

演奏提示： D弦上的一首小品，描绘暮色温暖静谧的场景。通过练习进一步加深对第三弦上所有音符的唱名和指法的记忆。

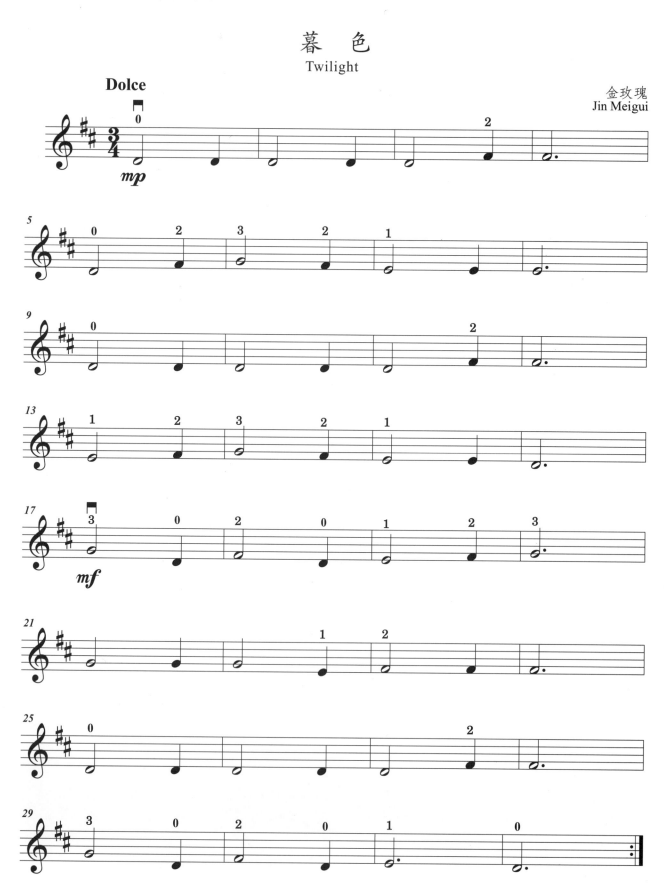

演奏提示：本曲增加了十六分音符和八分附点音符的学习，练习时建议使用中弓段，使用右手小臂来完成。演奏时体会乐曲的趣味性，注意声音不要僵硬，保持弹性运弓。

驯鹿的梦
Reindeer's Dream

金玫瑰
Jin Meigui

3. D大调音阶与琶音练习

　　D大调有两个升号,按照升号排列顺序即为:#fa,#do。D大调柔和恬静,充满了田园色彩。请按以下三种弓法练习音阶与琶音。

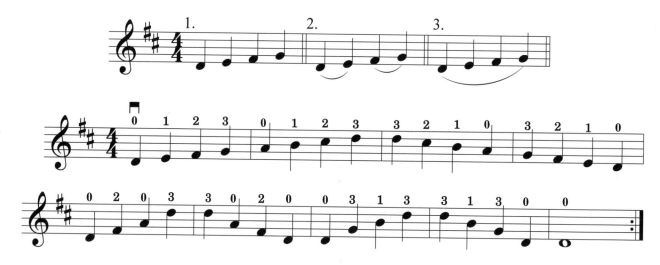

4. D大调的五首作品

演奏提示: 这是一首广为传唱的爱尔兰民歌,也常用来作为各种器乐的练习曲。本曲除了之前学习过的音符之外,还加入了G弦1指(第9小节)la的拓展练习,练习时请注意。

很久很久以前
Long Long Ago

〔英〕贝 利
Bayly(1797—1839)

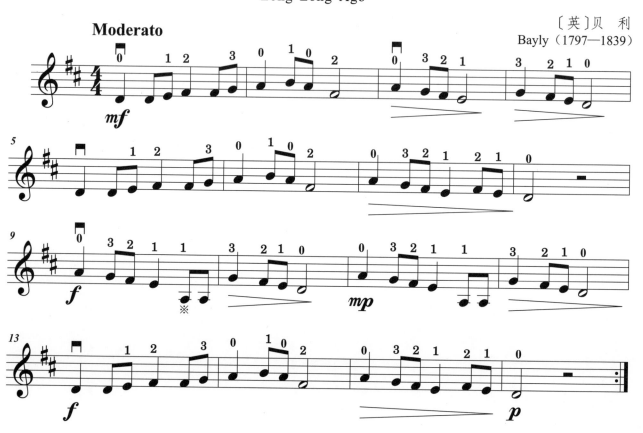

演奏提示： 缪塞特舞曲是流行于法国18世纪，用风笛演奏的一种田园风舞曲。本课在演奏上出现了新的弓法——连弓和顿弓，临时变音记号也是这一课的学习重点。"⌒"称为延音线或圆滑线，在小提琴中表示为连弓，其含义为一弓演奏出连线内所有的音符。"♪"表示为顿弓，符头上方或下方有一个圆点，其含义为演奏时音符间应有明显的停顿间隔。"♮"为还原记号，表示取消之前的升降号。当♯，♭，♮记在音符前而不是调号中时，被称为临时变音记号，其作用只在一小节内有效。

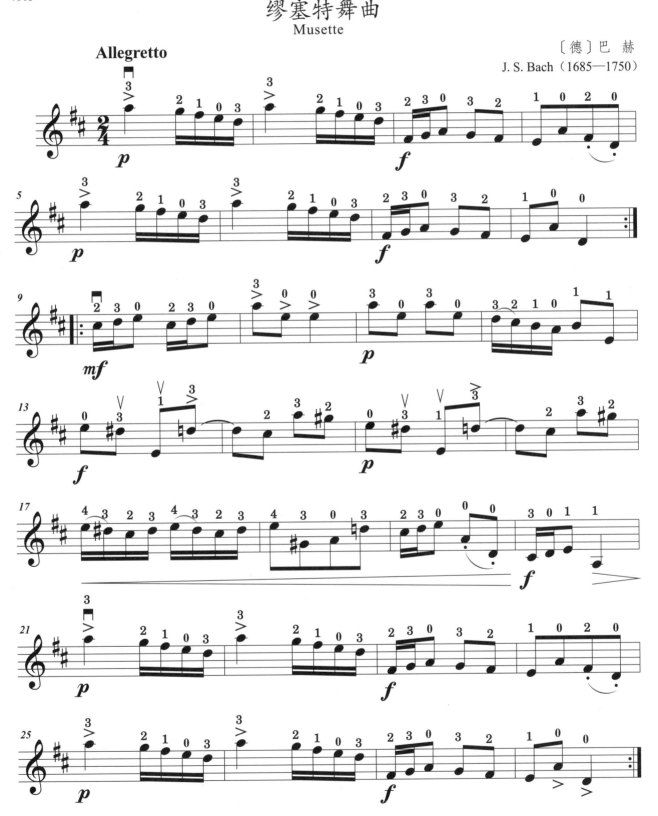

缪塞特舞曲
Musette

〔德〕巴 赫
J. S. Bach（1685—1750）

演奏提示：这是一首专门练习连弓的练习曲，旋律基本是由某相邻的三个音符，通过上行和下行的方式组合而成的。演奏连弓时要注意流畅度，尤其换弦时不能卡断，每个音符使用的弓段要平均，并按照指法标记，尽量去使用4指。在这首作品里第一次接触 6/8 拍：以八分音符为一拍，每小节有6拍。倒数第四小节的前三个音为拓展练习，G弦上的1，2，3指（la，si，do），3指升半音，注意音准。

技巧训练——连弓
Legato

〔俄〕颜什诺夫
Yanshinov（1871—1943）

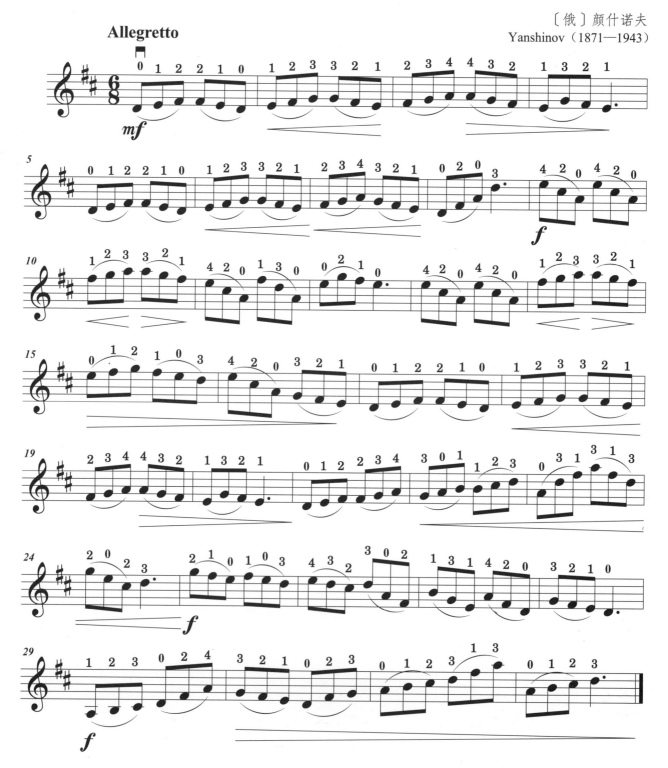

演奏提示：本课对原曲进行了一些调整，将左手拨弦部分改为拉奏，适当减轻了左右手的负担，乐曲综合运用了分弓，连弓，顿弓三种弓法。由于临时转调，后半部分出现了大量的还原记号，要注意音准。三连音是新接触到的节奏型，也就是将一个四分音符平均分成三份，注意乐曲中三连音下方标注的3，不是指法，是指节奏型。

木 偶 戏

The Puppet Show

〔美〕特洛特
Josephine Trott（1874—1950）

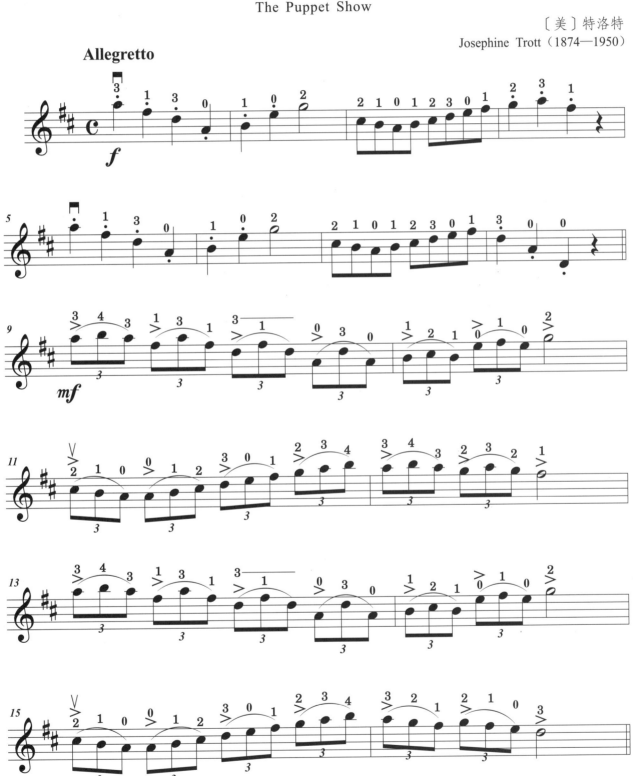

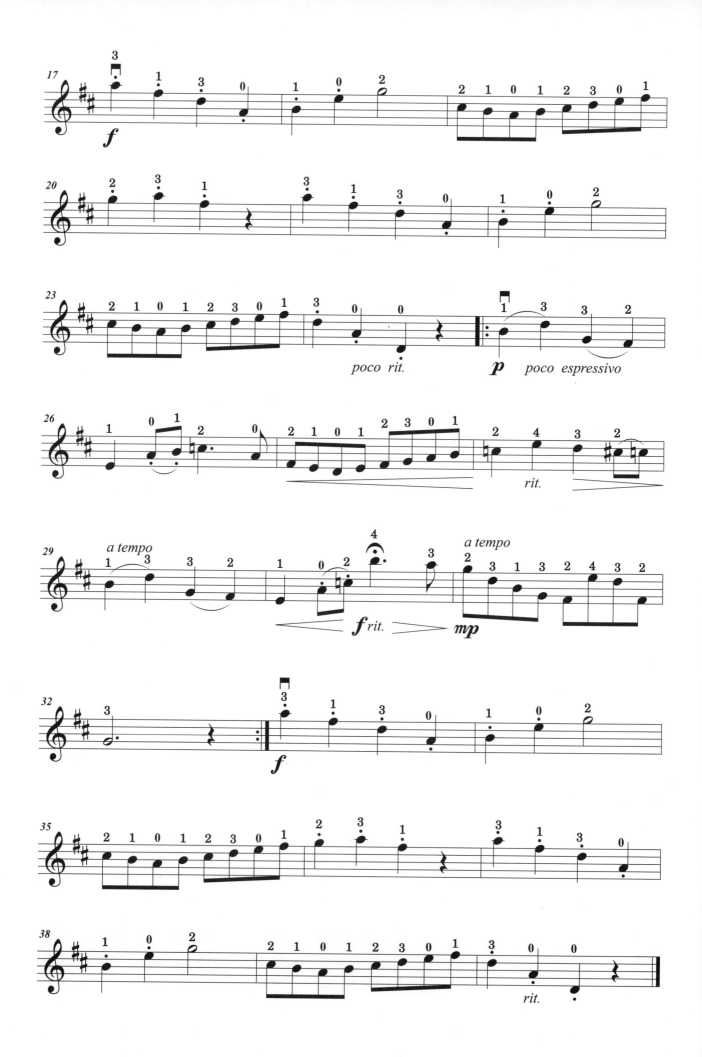

演奏提示： 这是亨德尔最著名的咏叹调之一，选自歌剧《里纳尔多》。故事发生在十字军第一次征战耶路撒冷的背景下，十字军骑士里纳尔多与其指挥官之女阿尔米莱纳相恋。两军交战，敌方由于谈判失败，设计掳走了阿尔米莱纳，里纳尔多只身前去营救，并取得了最终的胜利。《让我痛哭吧！》正是阿尔米莱纳被囚禁后，悲叹自己不幸遭遇时所咏唱的。演奏本曲时要注意乐曲的歌唱性，休止符在这里是乐句的呼吸，不要简单理解为节奏。

让我痛哭吧！
Lascia Chio Pianga

〔英〕亨德尔
Handel（1685—1759）

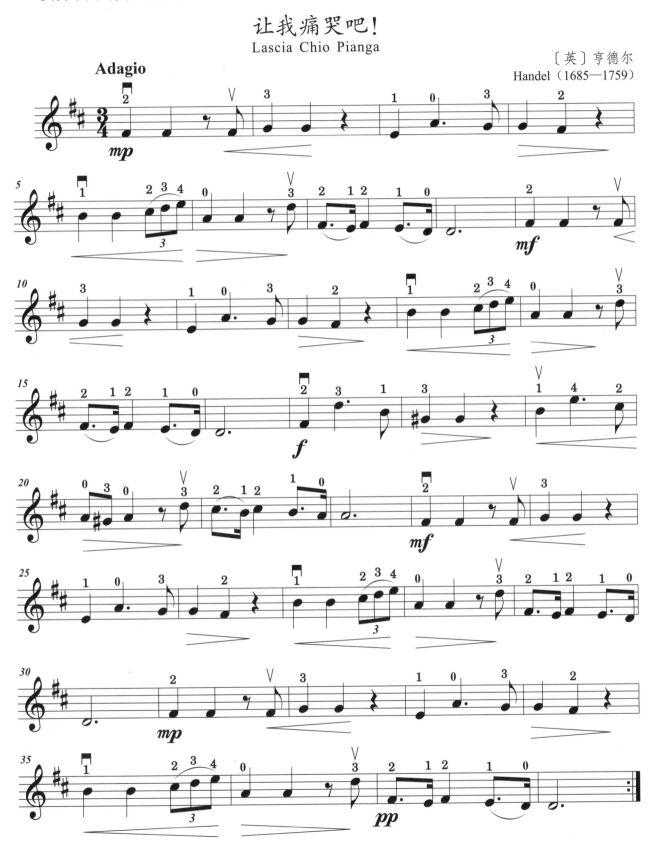

◎ 常见的速度标记

作曲家经常用一些特殊的记号和文字来说明他们想让自己的音乐如何被演奏，速度记号就是其中一种。它通常会写在乐曲的开头，五线谱的上方，代表了作者希望作品被演奏的速度。

下面我们以表格的形式介绍几种常见的速度记号，图中箭头由上至下表示速度越来越快。注意在实际演奏过程中还需根据学习者当前的水平来决定具体的演奏速度。

常见的速度记号

标记	名称	拍数/分钟（约）
Largo	广板	40 — 50
Adagio	柔板	56 — 60
Andante	行板	60 — 69
Moderato	中板	88 — 96
Allegretto	小快板	96 — 110
Allegro	快板	110 — 160
Presto	急板	160 — 192

小测试

以下速度标记由慢至快，排列顺序正确的是（　　）。

A. Andante、Adagio、Moderato　　B. Moderato、Allegro、Allegretto

C. Allegretto、Allegro、Presto

答案：C

第六章
G大调的练习

1. G弦上的手指训练

熟记G弦上的4个音符,感受G弦的音色,2、3指为半音,手指尖要贴紧。具体练习方法参考前面的手指训练。

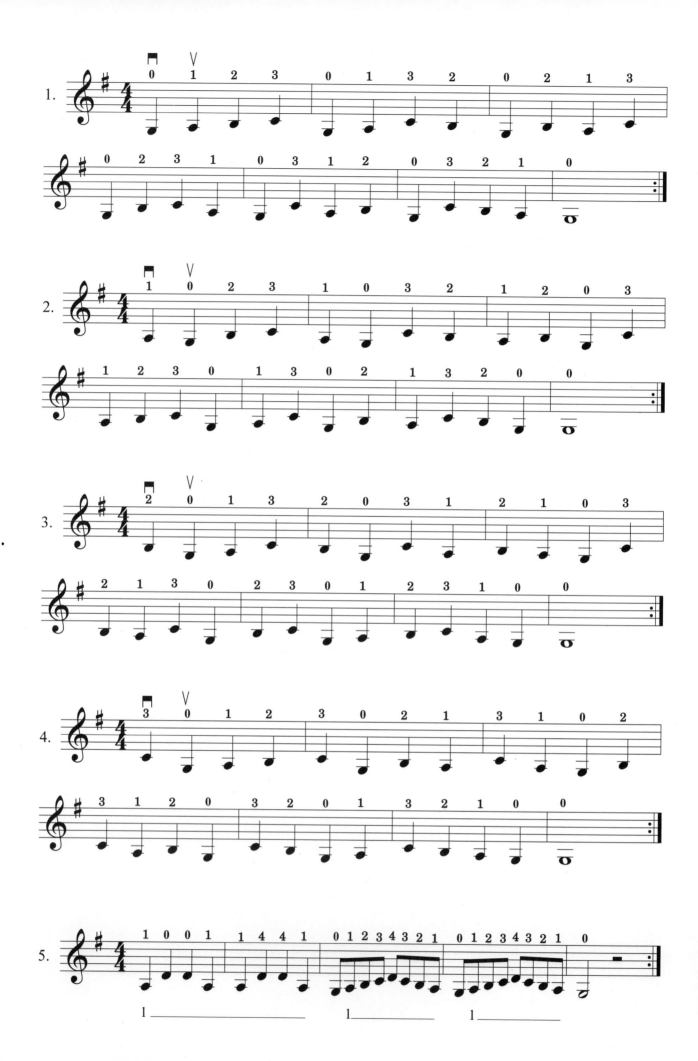

2. G弦上的两首小品

演奏提示：通过之前的学习，我们可以了解到速度提示中的Andante代表行板，速度约66左右。而与速度标记在一起的tranquillo是新接触到的音乐术语，是平静、安静的意思。两个音乐术语放在一起，可以知道作者希望作品以平静的情绪，徐步而行的速度表达出来。G弦是小提琴四根琴弦里最粗的一根，为了让琴弦得到良好的震动，我们右手在演奏G弦时，运弓应该适当多一点压力。

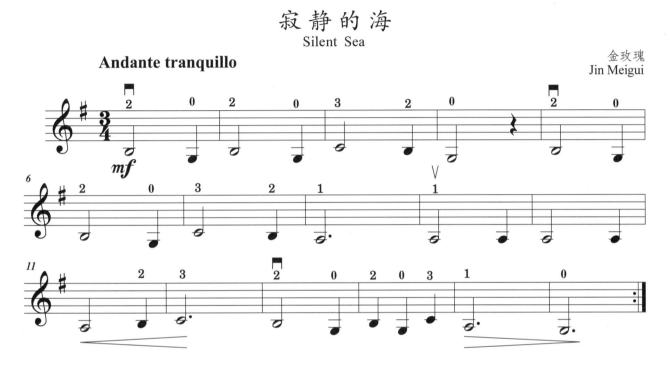

演奏提示：这首乐曲描绘了人们在教堂内咏唱圣歌时庄严肃穆的一种情境。音符下方的一点一横为半保持音记号，这不是一个太容易拿捏尺度的演奏记号，在这里我们可以理解为在声音饱满的基础上，音符要保持力度，并要产生间隔。

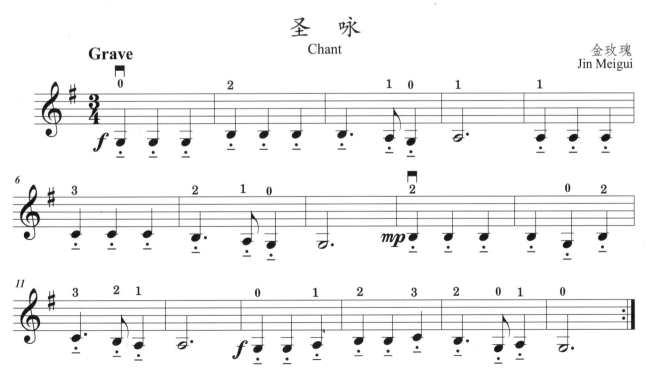

3. G大调音阶与琶音练习

　　G大调有一个升号，按照升号排列顺序即为：#fa。G大调活跃而富有光彩，充满着动力，常给人积极向上、乐观的感觉。

请按以下三种弓法练习音阶与琶音。

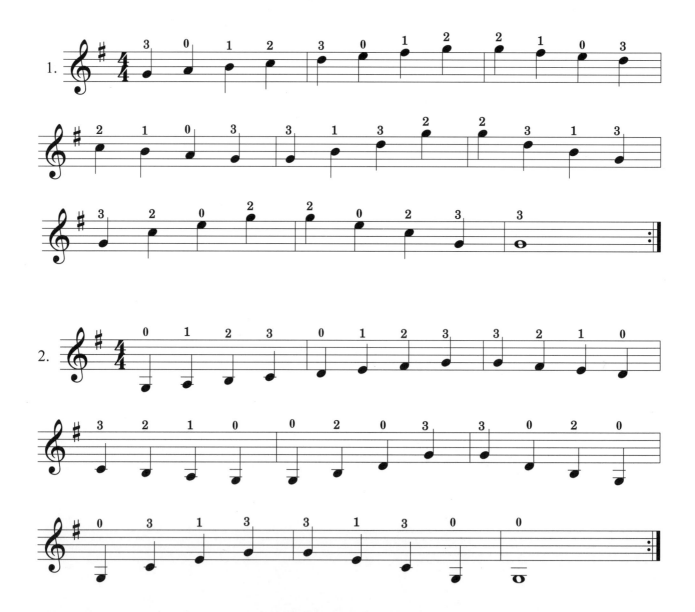

4. G大调的五首作品

演奏提示： 这是英国作曲家比肖普的歌剧《克拉里——米兰姑娘》中的一首主题曲，歌曲采用英国西西里尼民歌的音调写成，广为流传。本曲运用了大量的八分附点和四分附点的节奏型，增添了乐曲的俏皮和律动感，连弓让乐曲的线条更加流畅，演奏时应尽量将其表现出来。相比上一章，由于调式发生了变化，左手手指关系也发生了变化，注意在A、E弦上，1、2指为半音关系。

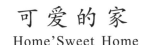

可爱的家

Home'Sweet Home

〔英〕比肖普
H.R.Bishop（1685—1759）

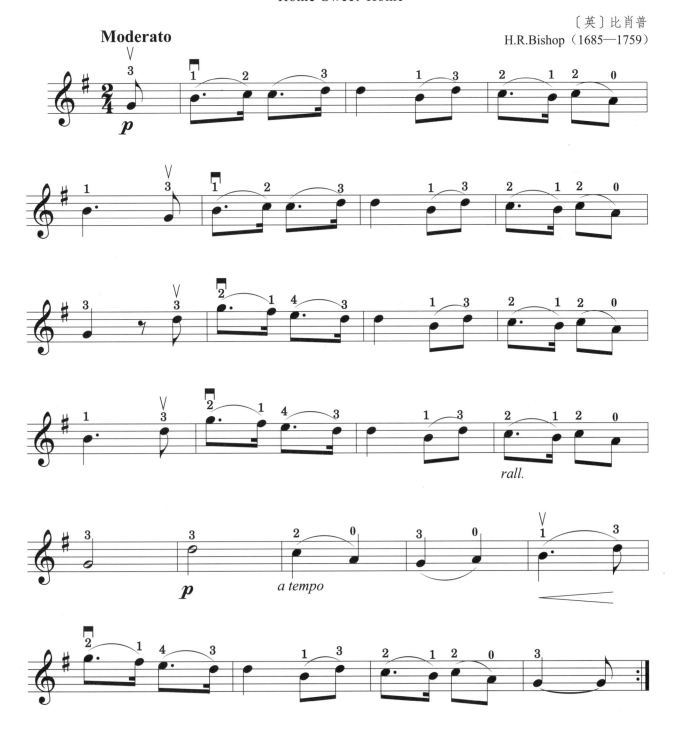

演奏提示：加沃特舞曲原为法国民间舞曲，后变成一种流行的器乐曲式，并且成为巴洛克时期宫廷舞会上不可缺少的部分。这首乐曲为两段体，要分别进行段落反复。在小提琴学习的初期，虽然对作品演奏风格的要求不会那么高，但像第2，3小节的持续连弓要做到：连弓的第二个音要收掉，要与下一个连弓的第一个音有自然的间隙，体会这种演奏方式带来的不一样的音乐效果。注意乐曲中临时变化音的音准。

G大调加沃特舞曲

〔英〕亨德尔
Handel（1685—1759）

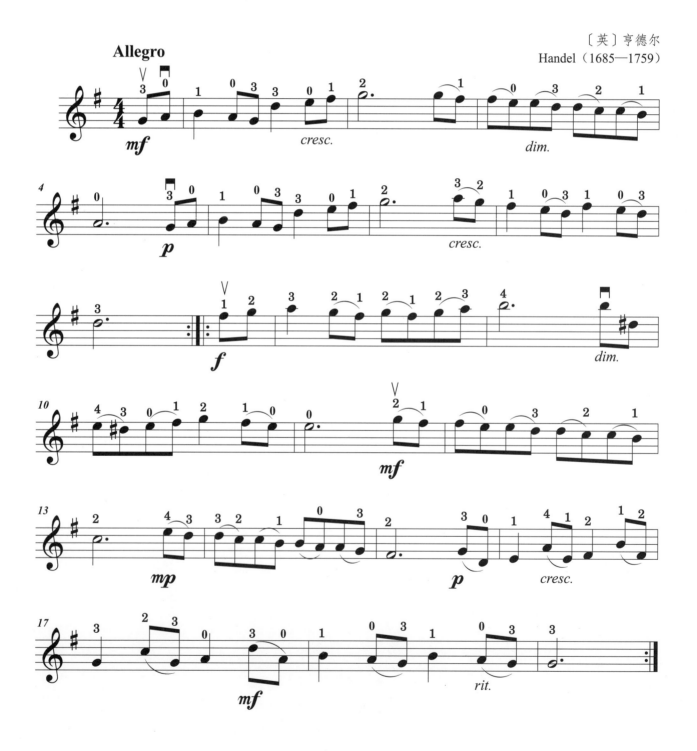

演奏提示： 这是一首专门训练顿弓技巧的练习曲。顿弓的练习需要注意的是：第一，顿弓开始的一刹那要抓住弦，这时右手食指关节可以适当多一点压力，可以想象有一个音头。第二，弓速比普通拉分弓时要快，感觉弓子瞬间直达终点。第三，及时放松。每一个顿弓在结束的同时要立刻放松，为下一次顿弓做准备。大部分学生的问题是不能够及时放松，导致顿弓持续僵硬，发音刻板，没有共鸣。

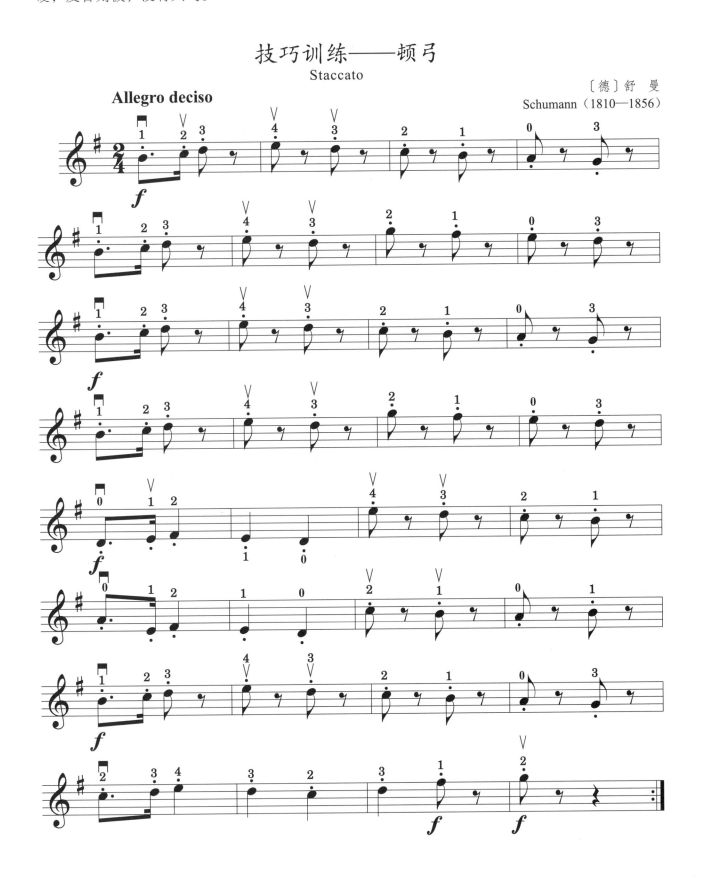

演奏提示：《猎人的合唱》是德国作曲家韦伯所写的浪漫主义歌剧《魔弹射手》中的选段，充分表现了猎人们坚毅勇敢，热情豪爽的精神面貌。本曲的难点：1.弓法上会有非连弓的连续的上弓，容易使学生混乱，造成弓法反向，演奏受阻，需谨慎。2.前八后十六的节奏型和前十六后八的节奏型同时出现（21、25小节），加上有同音重复，错误率较高。在训练这两种节奏型时，可以将耳熟能详的，有相同韵律的儿歌或童谣读给学生听，作为节奏型的引导。比如：前八后十六可以借用儿歌《小兔子乖乖》里的第一句，这里的小兔子三个字就是前八后十六的节奏型。

猎人的合唱
Hunters' Chorus

〔德〕韦 伯
C.M.Von.Weber（1786—1826）

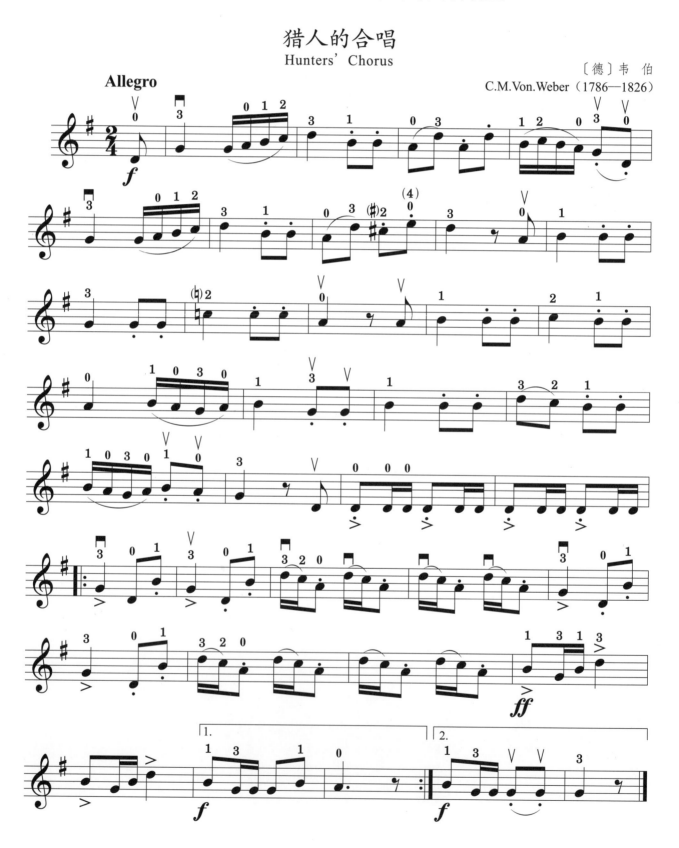

演奏提示：《乘着那歌声的翅膀》原为德国诗人海涅所作的一首抒情诗，门德尔松为其谱曲后成为了广为传唱的艺术歌曲，因为旋律优美动听，也逐渐成为弦乐、长笛等乐器经常演奏的器乐作品。本曲有一个很有特点的演奏记号：保持音记号上带连弓。如第2小节的前两个音符上的记号，这种记号有时候是出现在同音符上，有时候是出现在不同音符上，演奏带有此类记号的音符时，首先要保证每个音符的时值要充分，充满歌唱性，其次，音符之间要有自然的隔断，但不能有太强的独立性和颗粒感，保持音符之间的联系，弓法仍为连弓。

乘着那歌声的翅膀
On Wings of Song

〔德〕门德尔松
Mendelssohn（1809—1847）

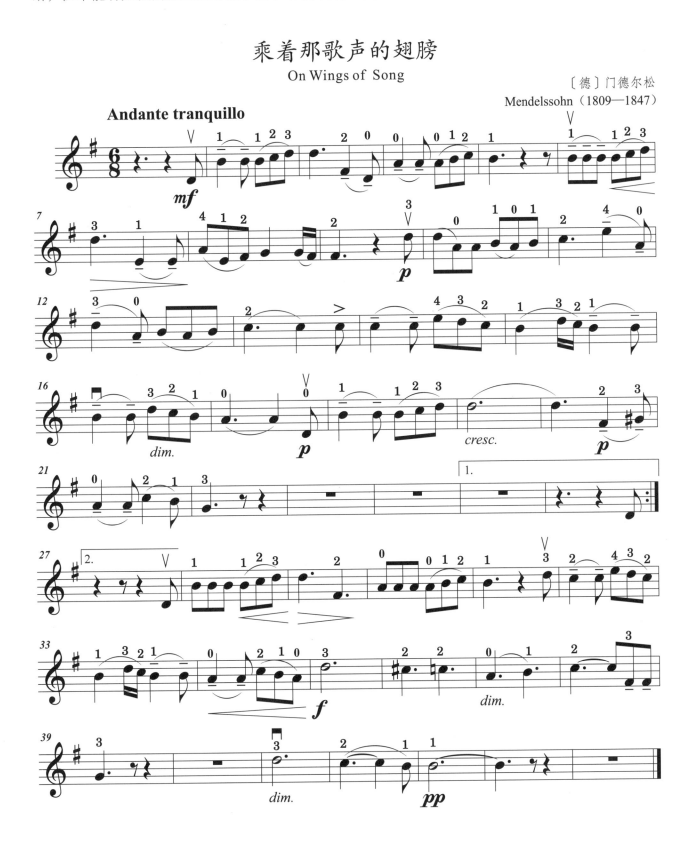

◎ 常见的力度记号

上一章我们曾学习过乐谱中常见的速度记号，而力度记号也是作品中必不可少的，它代表了作曲家的意图与情感的表达。下面我们仍以表格的形式介绍几种常见的力度记号，图中箭头由上至下表示力度越来越强。在实际演奏过程中，力度记号的使用还应根据整个乐曲或段落的情感基调来调整，不同时期的作品对力度的要求也不尽相同，突兀和孤立地使用力度记号是不可取的。

常见的力度记号

标记	含义
⌢ (渐强符号)	渐强
⌢ (渐弱符号)	渐弱
pp	很弱
p	弱
mp	中弱
mf	中强
f	强
ff	很强

小测试

以下力度标记由强至弱，排列顺序不正确的是（　　）。

A. ff, f, mf　　B. mp, p, pp　　C. mf, f, p

答案：C

第七章
e小调的练习

1. e小调音阶与琶音练习

　　e小调的调号为一个升号：♯fa，单从调号来看与G大调一样，但他们的主音不同，G大调的主音为sol，而e小调的主音为mi,且小调中的和声小调与旋律小调都有着显著的结构特点，故在调号相同的情况下也很容易分辨出大调与小调。G大调和e小调也被称为关系大小调。e小调脱俗而神秘，有着无限的魅力。

请按以下三种弓法练习音阶与琶音。

① e自然小调

② e和声小调

和声小调音阶结构：在自然小调的基础上升高7级音。

③ e旋律小调

旋律小调音阶结构：在自然小调的基础上，上行升高6级、7级音，下行将其还原。

2. e小调的五首作品

演奏提示：这是一首英国民谣，旋律古典优雅，宁静中带着淡淡的忧伤，相传是英王亨利八世所作，他曾是一位长笛演奏家。本曲是典型的旋律小调结构的作品，e小调的第六级和第七级音：do和re都升高了半音。在第6小节中，D弦1指♯re，为演奏带来了不小的困难，尤其当它与相邻的音符mi连起来，并共用1指来演奏时，常常会听到不太干净的滑音。解决的方法是：1.首先要将前一个音的时值拉满。2.从mi到♯re的这个过程中，1指滑动要迅速。3.滑动时，要放松手指对琴弦的压力，阻力小才能进退自如。

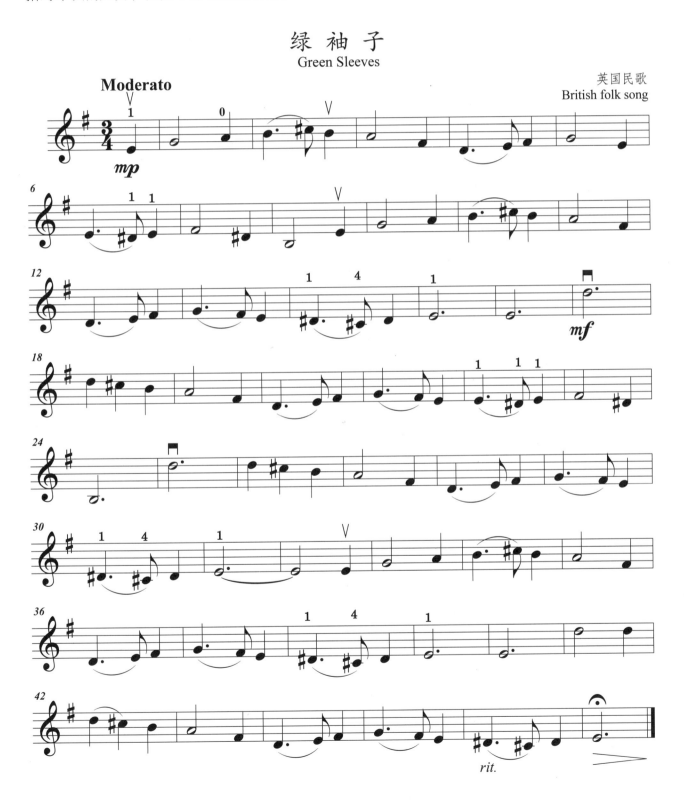

演奏提示：本曲是典型的和声小调结构的作品，e小调第七级音re被升高半音。由于歌唱性的需要，整首作品运用了大量的连弓，这就要求我们要根据音符的数量和时值按需分配弓子的使用。14、27小节出现了装饰音，由于装饰音相比较而言演奏的速度较快，如果左手手指离琴弦太近，声音容易含混，可以适当做高抬指。28小节出现了一个五度双音，注意演奏时声音不要狰狞。

秋 叶
Autumn Leaves

〔德〕霍 曼
Hohmann（1811—1861）

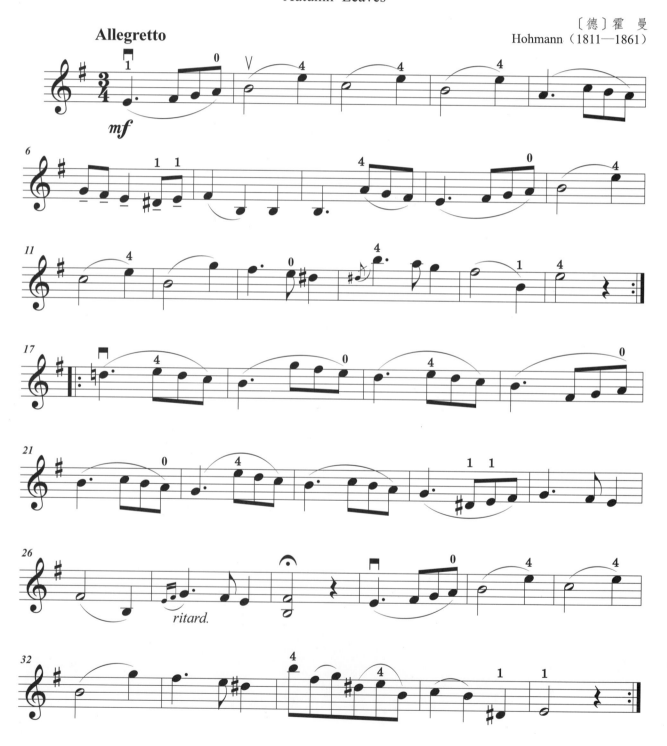

演奏提示： 颤音是指由主音和它相邻的音，快速均匀且交替进行的一种演奏技巧。本曲是一首颤音的预备练习曲，在练习时，常见学生左手按弦会交替落指，这样不但会影响手指速度，还会由于频繁抬落造成音准不稳定，解决方法是将两个音中较低的音保留手指不动，只去抬落较高的那个音。演奏时为了保证声音的清晰度，可以适当做高抬指，使用指根关节的力量，速度可以用节拍器循序渐进地提快。

技巧训练——颤音预备练习
Trills Preparation

演奏提示： 这是由一首钢琴赋格改编而成的小提琴曲，赋格本是由多个独立声部构成的，而在这里只体现了单声部。作曲家多梅尼科·齐波利曾是罗马一个教堂的管风琴师，创作过一部弥撒以及一些清唱剧和经文歌，他的管风琴和古钢琴作品都曾在罗马出版过。本曲虽然在声部对位上没有困难，但右手的弓法相对复杂一些，并且很有巴洛克时期的特色，如：20~22小节的弓法常在亨德尔、维瓦尔第等作曲家的作品中看到。

e小调小赋格

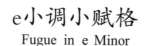

〔意〕多梅尼科·齐波利
Domenico Zipoli（1688—1726）

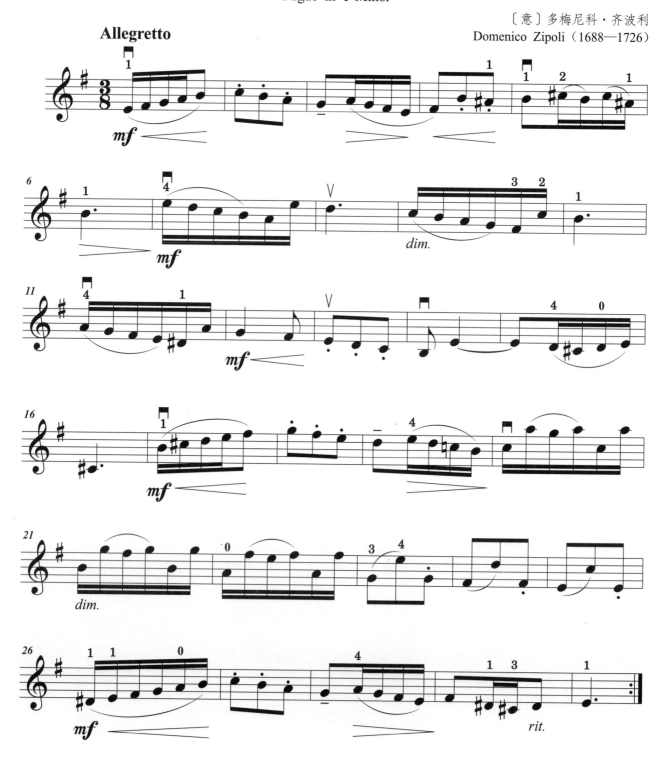

演奏提示： 斯拉夫民族是一个古老的民族，和其他民族一样，在历史的演变过程中，除了顽强的生存繁衍，也留下了璀璨的民族文化。《斯拉夫舞曲》虽取名为舞曲，但并不是用来给舞蹈者伴奏的实用性音乐，而是作曲家采用民间舞蹈的音乐形式写的管弦乐作品，后被小提琴家克莱斯勒改编成了小提琴曲。由于涉及到转调，本曲只节选了其中的一部分。乐曲中大量的临时变音记号为音准带来了一定的困难，22小节的第一个音为扩张指do，需进行4指的单独训练。33小节有新接触到的装饰音——波音记号，单元末介绍了具体的演奏方法。曲末D.C.al Fine是指从头反复，在Fine处结束。

斯拉夫舞曲
Slawische Tanze

〔捷〕德沃夏克
Dvorak（1841—1904）

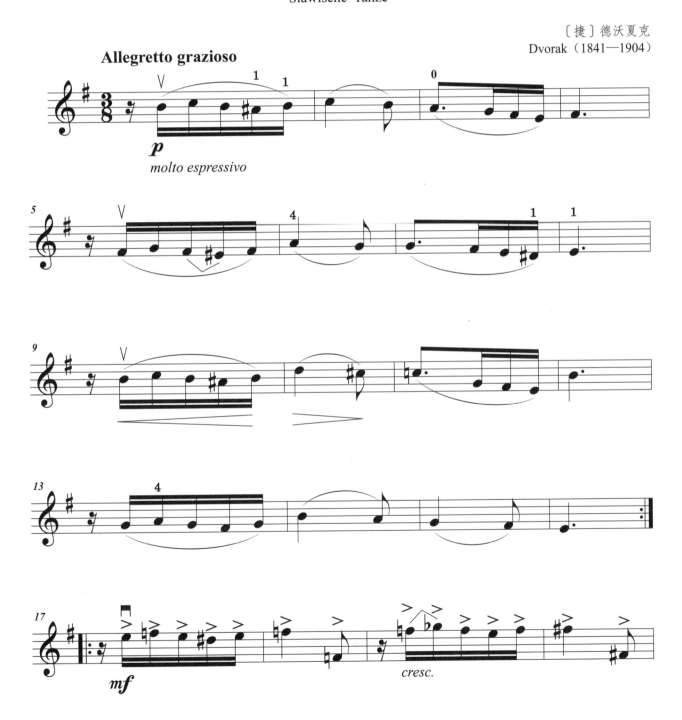

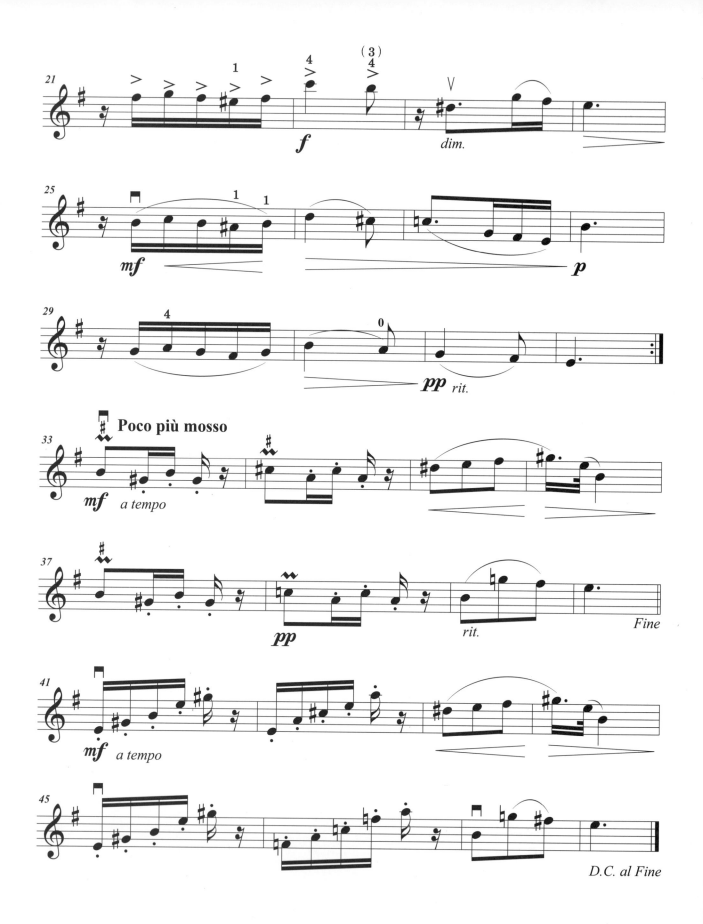

◎ 认识装饰音

用来装饰旋律的小音符或特殊记号，叫作装饰音。装饰音是旋律的装饰，但这并不意味着它是无足轻重，可有可无的，相反，它是塑造音乐形象不可缺少的一部分。装饰音大部分是由主音和与其相距二度的辅音构成，时值一般算在被装饰的音里，或算在它前面音符的时值内，不额外占用拍子。装饰音的种类和演奏方法十分多样，这里只介绍常见的四种装饰音及其较为典型的演奏方法。

装饰音

名称	记法	奏法
倚音		
颤音		
回音		
波音 （上波音　下波音）		

小测试

按照波音，颤音，倚音，回音的顺序，排列正确的是（　　）。

A. 颤音，倚音，波音，回音，

B. 波音，颤音，倚音，回音，

C. 波音，回音，倚音，颤音，

答案：B

第八章 C大调的练习

1. C大调音阶与琶音练习

C大调没有升降号，拥有极其平稳和中庸的白色调性，较一般大调更为宁静，庄严。在古典主义时期，C大调曾是皇室庆典、贵宾邀请时的专用调式，后来C大调也经常被音乐家看成是回归自然、追求理性的调式。

请按以下三种弓法练习音阶与琶音。

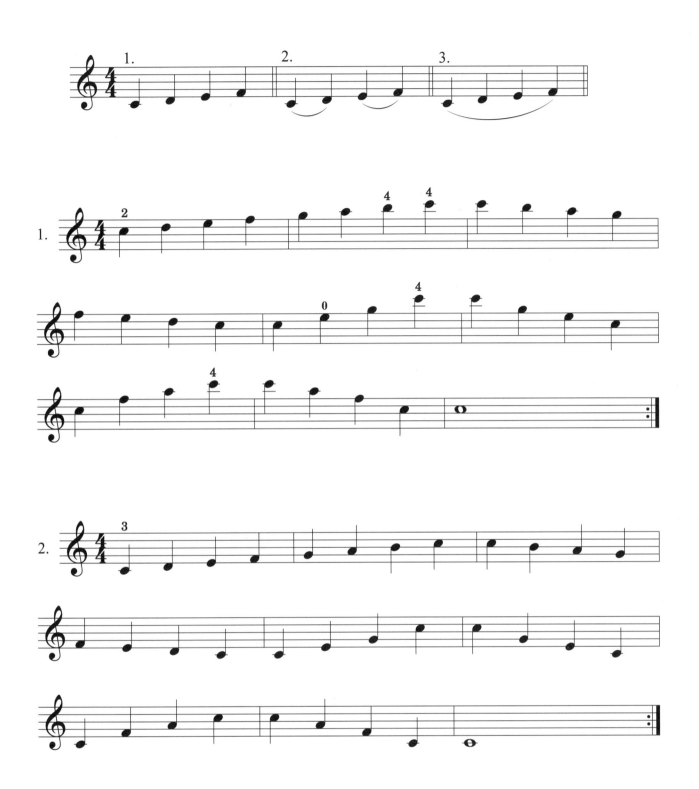

2. C大调的五首作品

演奏提示：这是一首爱尔兰民谣，根据诗人威廉·巴特勒·叶芝的同名诗歌《Down By the Salley Garden》谱曲而成。诗歌讲述的虽然是爱情主题，但优美的旋律更多让人联想到的是爱尔兰清新安宁的田园风光，最经典的版本莫过于Joanie Madden的哨笛作品。这首乐曲比较有特点的地方是第5、21小节的后置装饰音，带有明显的爱尔兰音乐风格特点，演奏时要拉得短而轻快，而不是拉成四平八稳的前八后十六的节奏型。

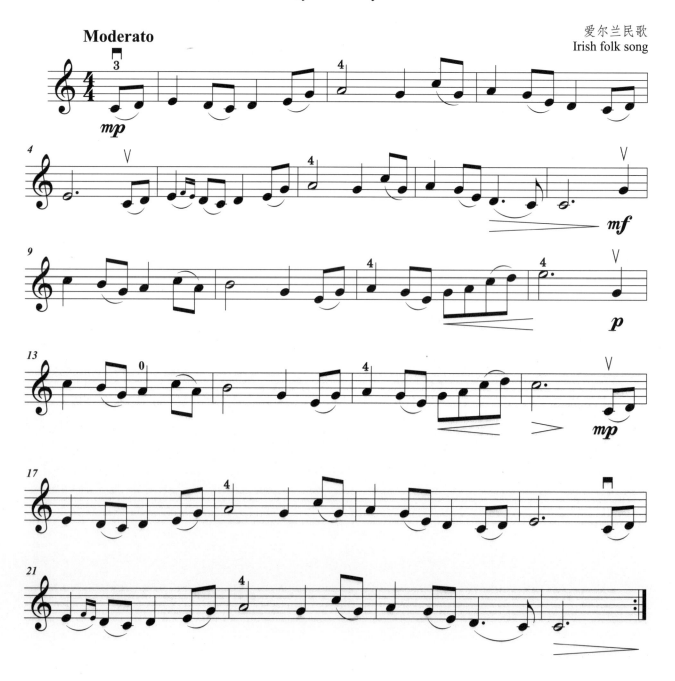

演奏提示： 连德勒舞曲起源于奥地利的民间舞曲，通常为 3/4 拍，被认为是圆舞曲的前身。这支曲子比较有特点的地方就是弓法上：三个音或者两个音为一弓，连弓带断奏，并且均为上弓。由于乐曲要求整首作品要有活泼的感觉，这就需要我们在演奏连顿弓时，要富有弹性，弓子不能压死，而且每个音不需要用太长的弓段，容易使音符变得臃肿拖沓，失去了作品本身灵活的舞蹈性。

连德勒舞曲
Landler

〔德〕卡尔·莱内克
Carl Reinecke（1824—1910）

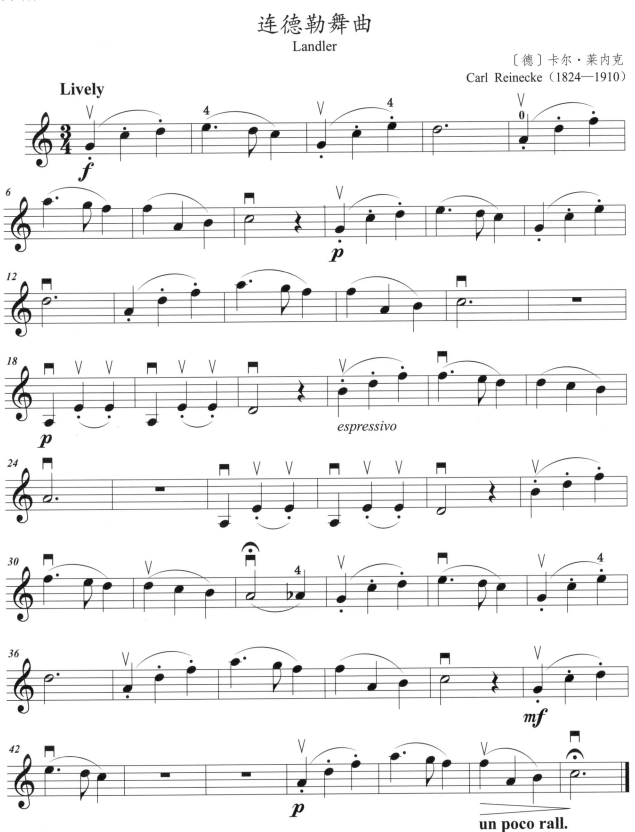

演奏提示：这是一首练习同指半音的练习曲，在用同一手指演奏半音时，要使用手指本身的动作，不要移动手的整体位置，保持良好的手型。手指在指板上前后滑动的动作要敏捷，声音要干净，尽可能使人听不到滑音。方法是：前一个音的时值要拉足，滑动时减少对指板按弦的压力，移动时速度要快。

技巧训练——同指半音
The Same Finger Semiton

〔德〕沃尔法特
Wohlfanrt（1833—1884）

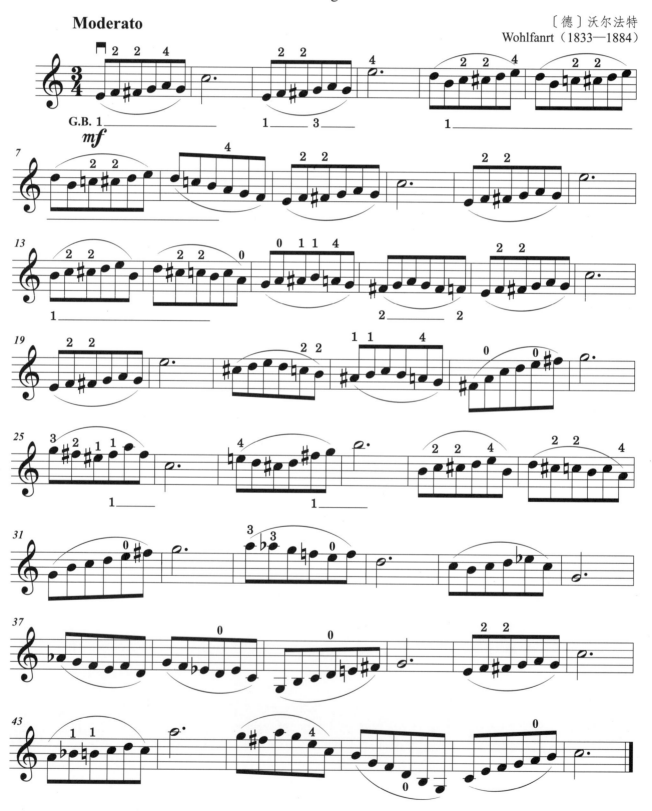

演奏提示：小夜曲是一种音乐体裁，起源于欧洲中世纪骑士文学，最初是指行吟诗人在恋人的窗口所唱的爱情歌曲，流行于西班牙、意大利等国家，后来也用于器乐音乐的创作。海顿是维也纳古典乐派的奠基人，交响乐之父，在音乐史上有着举足轻重的地位。他的这首小夜曲轻快、明亮、旋律优美，在演奏连弓时，注意弓段的合理分配，换弦要连贯流畅，不能有痕迹。

小 夜 曲
Serenade

〔奥〕海 顿
Haydn（1732—1809）

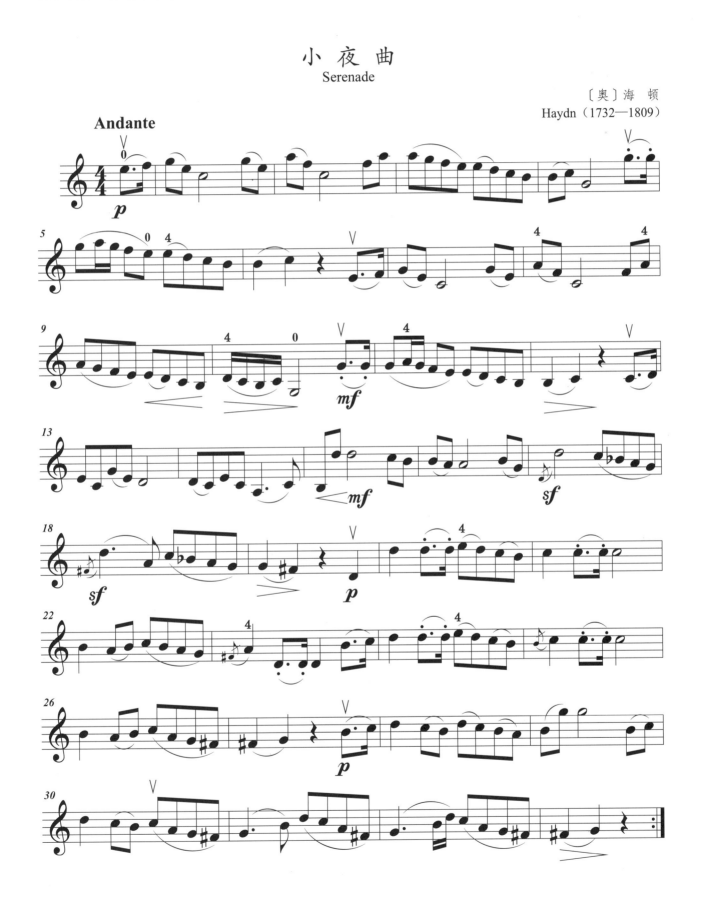

演奏提示： 这首作品选自德国作曲家费尔南德·库西勒的G大调小提琴协奏曲的第二乐章，是个优美抒情的行板。协奏曲，是指一件或多件独奏乐器与管弦乐队协同演奏（有时候是用钢琴来代替），显示独奏乐器个性及技巧的大型器乐作品，一般分为三个乐章。从速度上来讲，往往第一和第三乐章是快的，而第二乐章是慢的。我们在演奏时应注意独奏部分和钢伴的衔接与配合。

如歌的行板
Andante Catabile
—Violin Concertino in G major op. 11. II

〔德〕费迪南德·库西勒
Ferdinand Kuchler（1867—1937）

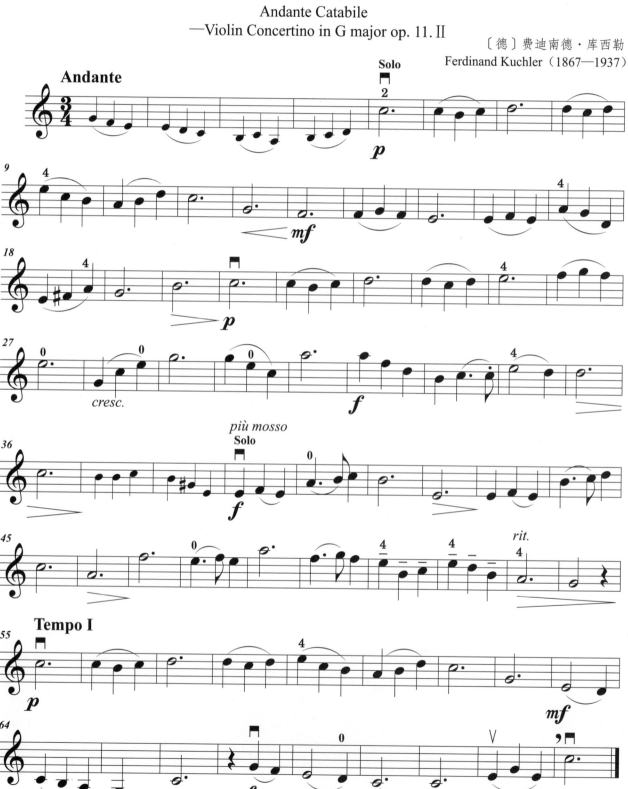

◎ 西方音乐史发展的几个时期

西方音乐史的发展主要经历了古希腊古罗马时期、中世纪时期、文艺复兴时期、巴洛克时期、古典主义时期、浪漫主义时期、20-21世纪时期。随着小提琴工艺的日益完善，在巴洛克时期、古典主义时期和浪漫主义时期，有大量的小提琴作品问世，而在此之前，大部分音乐体裁是以声乐曲为主。不同时期，不同作曲家的作品风格迥异，我们在演奏时要注意加以区分。巴洛克时期最具代表性的作曲家有巴赫、亨德尔、维瓦尔第；古典主义时期最具代表性的作曲家有海顿、莫扎特、贝多芬（他被认为是集古典主义之大成，开浪漫主义之先河的一位承前启后的音乐巨匠）；浪漫主义时期代表性的作曲家有很多，在小提琴作品上比较有建树的有门德尔松、柴可夫斯基、勃拉姆斯等。

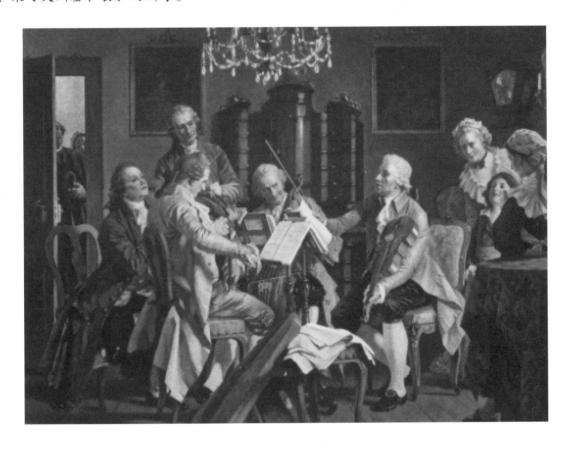

小测试

西方音乐史的发展主要经历了几个时期？（ ）
A. 3个　　　　B. 5个　　　　C. 7个

答案：C

第九章
a小调的练习

1. a小调音阶与琶音练习

a小调与C大调一样，调号里没有升降号，它们是一对关系大小调，a小调纯净而忧伤。

请按以下三种弓法练习音阶与琶音。

③ a旋律小调

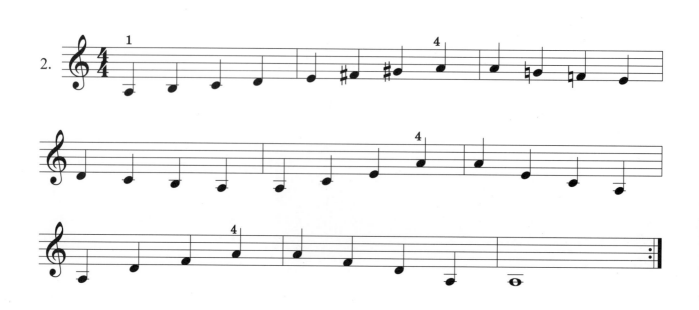

2. a小调的五首作品

演奏提示：这是一首古老的英国民歌，流传久远，调式上是一首典型的a和声小调的作品。斯卡布罗集市（Scarborough Fair）本是由于维京人经常登陆，作一些交换而形成的一个定期集市，在几百年的时间里，每年的秋天都会持续一个半月，现在的英国还有这么一个小镇。这首乐曲的难度在于对长音符声音的控制，一弓6拍的音符非常多，需要匀速控弓，获得自然且不拥挤的声音。

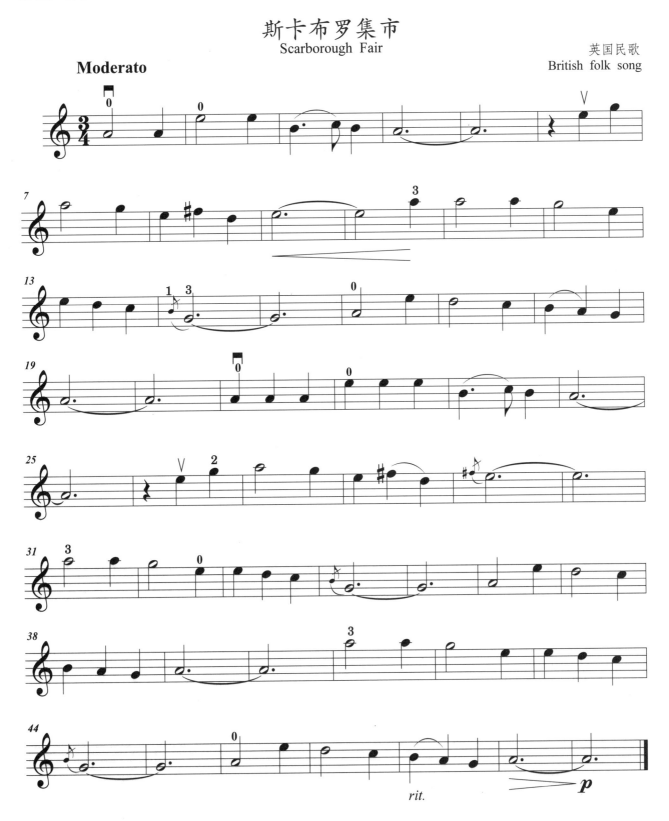

演奏提示： 这是意大利裔法国作曲家吕利所创作的一首加沃特舞曲，拍号为 2/2 拍。符号 ¢ 代表 2/2 拍，表示以2分音符为一拍，每小节有两拍，强弱规律为第一拍强，第二拍弱。乐曲22~28小节变化音较多，并涉及4指伸张，音准需要注意。乐谱中还经常出现双斜线//，代表乐句的分句，并不是演奏记号。

加沃特舞曲
Gavotte

〔法〕吕 利
J. B. Lully（1632—1687）

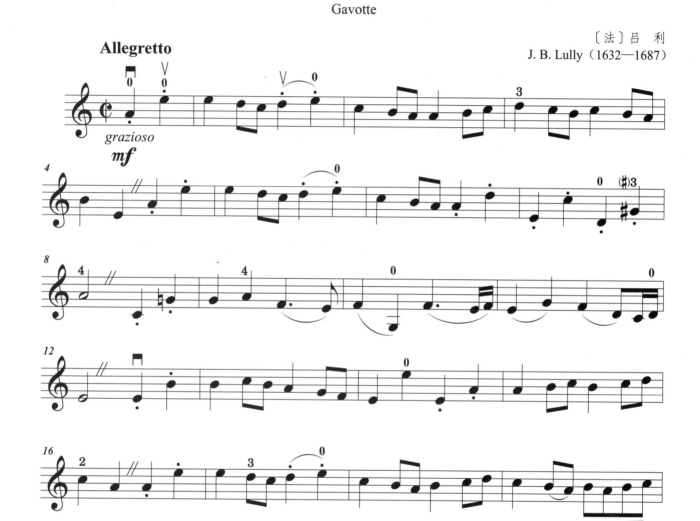

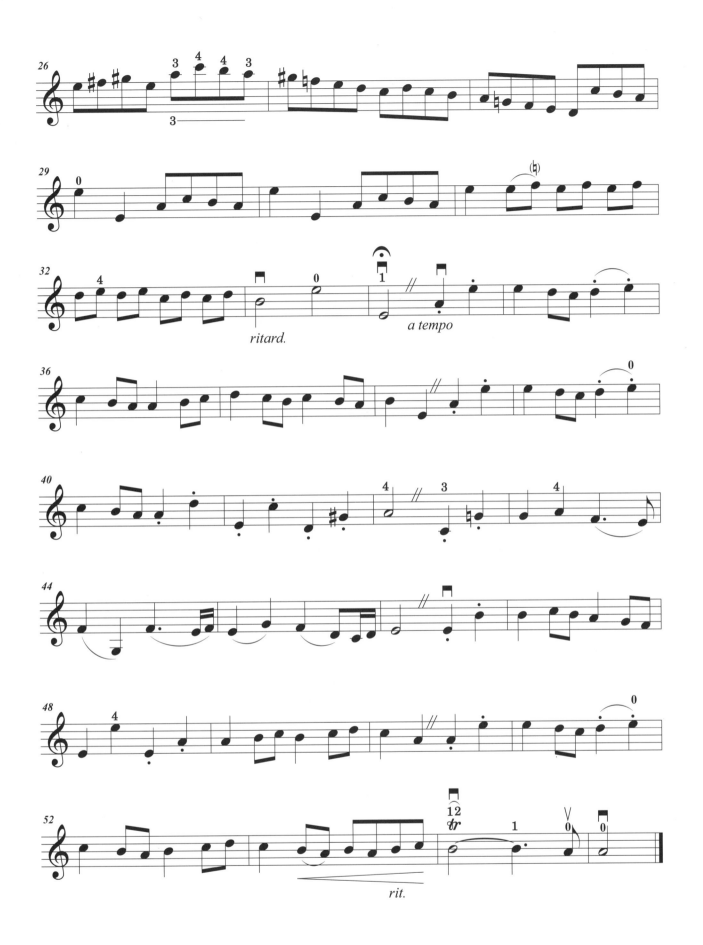

演奏提示：这是一首练习分弓换弦技巧的练习曲。建议先用慢速，音与音之间有停顿地练习分弓换弦，这样就可以有充裕的时间把整个手臂的重量转移到新的琴弦上去，并有准备地演奏新的琴弦了。乐谱中指法带横线的标记都代表保留手指，经常是1指和4指保留不动，而动2指和3指，在某种程度上限制了手指的自由，会觉得不方便，但熟练掌握后有利于手指框架的稳定，对手指独立和音准都有很大的帮助。

技巧训练——换弦
String Crossing

〔俄〕科玛洛夫斯基
Komarovsky（1909—1955）

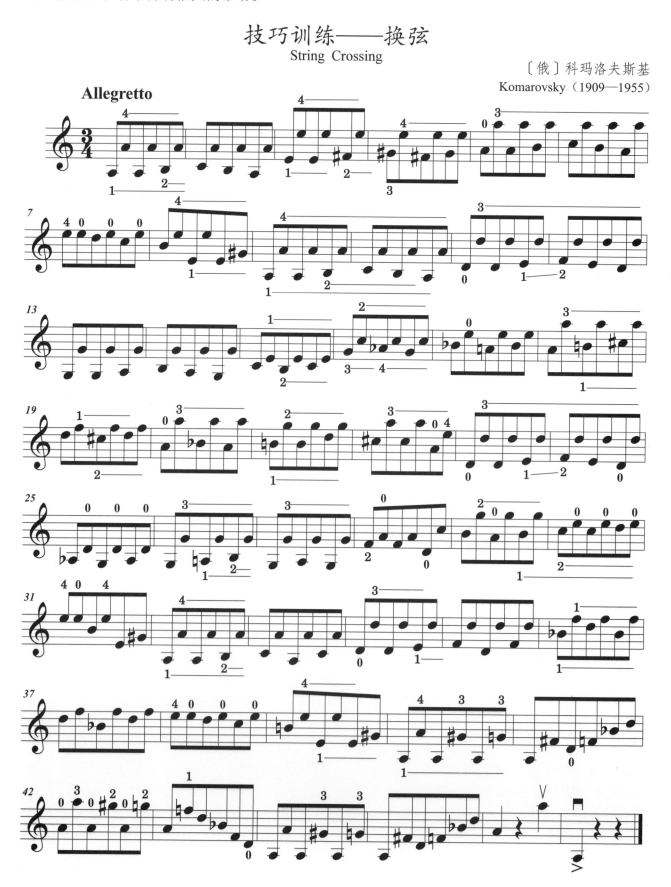

演奏提示：这首作品是十九世纪末，罗马尼亚作曲家伊万诺维奇所创作的，原本是一首为乐队而作的吹奏圆舞曲，后来被改编成器乐曲和声乐曲。乐曲第一主题优美舒展，略带一丝哀愁；第二主题大量使用了八分音符，充满了跳跃感，令人振奋。这里，八分音符上方带点的演奏标记其实是属于跳弓的技巧范畴，倘若还没有做好学习跳弓的准备，至少要将音符演奏得轻快，富有弹性。

多瑙河之波
The Danube Waves

〔罗〕伊万诺维奇
Lvanovici（1845—1902）

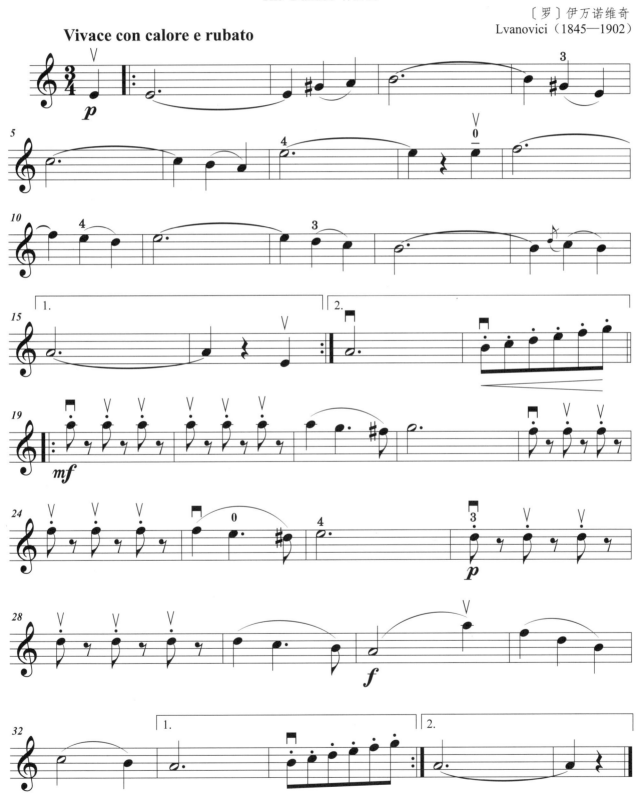

演奏提示：这首作品是法国作曲家加布瑞尔·马利在1887年创作的，原是为大提琴和钢琴所写的曲子，后被改编成小提琴等其他版本的器乐曲。值得注意的是作品41~66小节进行了一次明显的转调，由最开始的a小调转到了A大调，67小节到结尾再次转回到了a小调，在演奏A大调乐段时应注意D弦3指的升半音。乐曲综合使用了装饰音中的倚音和颤音技术；有顿弓（跳弓）标记的地方要拉得轻快；强弱记号，重音记号，渐慢标记都要有相应的音乐表现力。

金婚进行曲
La Cinquantaine

〔法〕加布瑞尔·马利
Gabriel Marie（1852—1928）

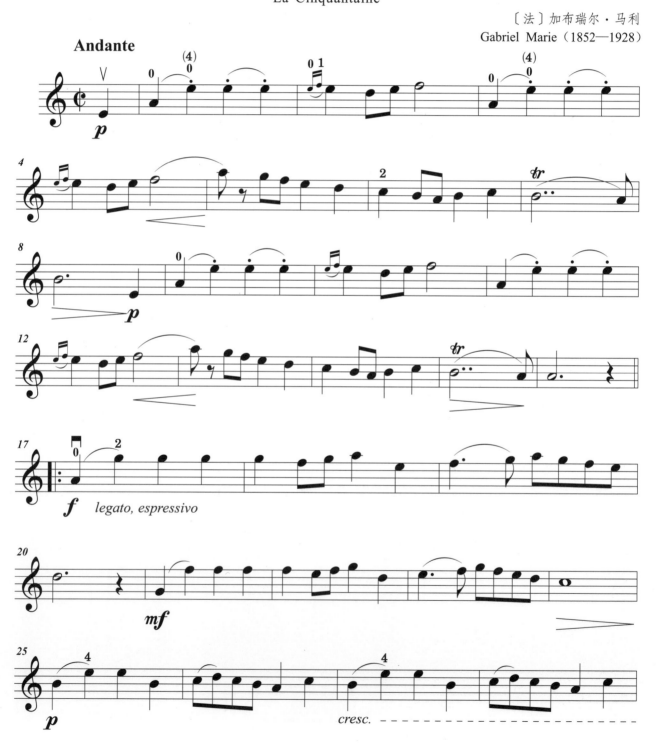

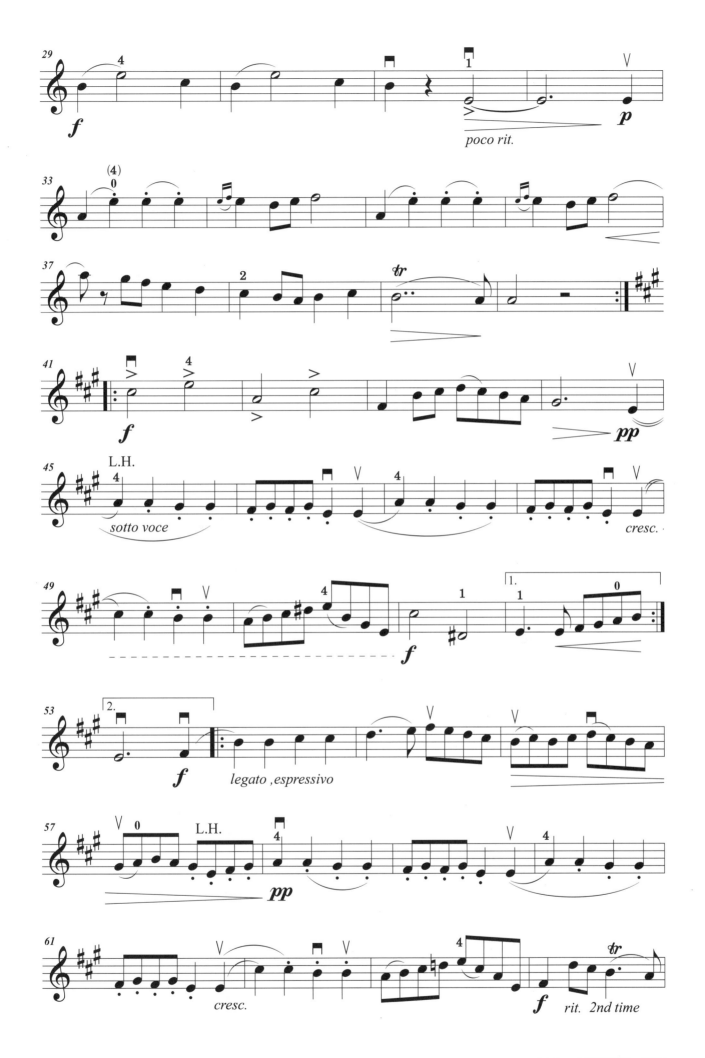

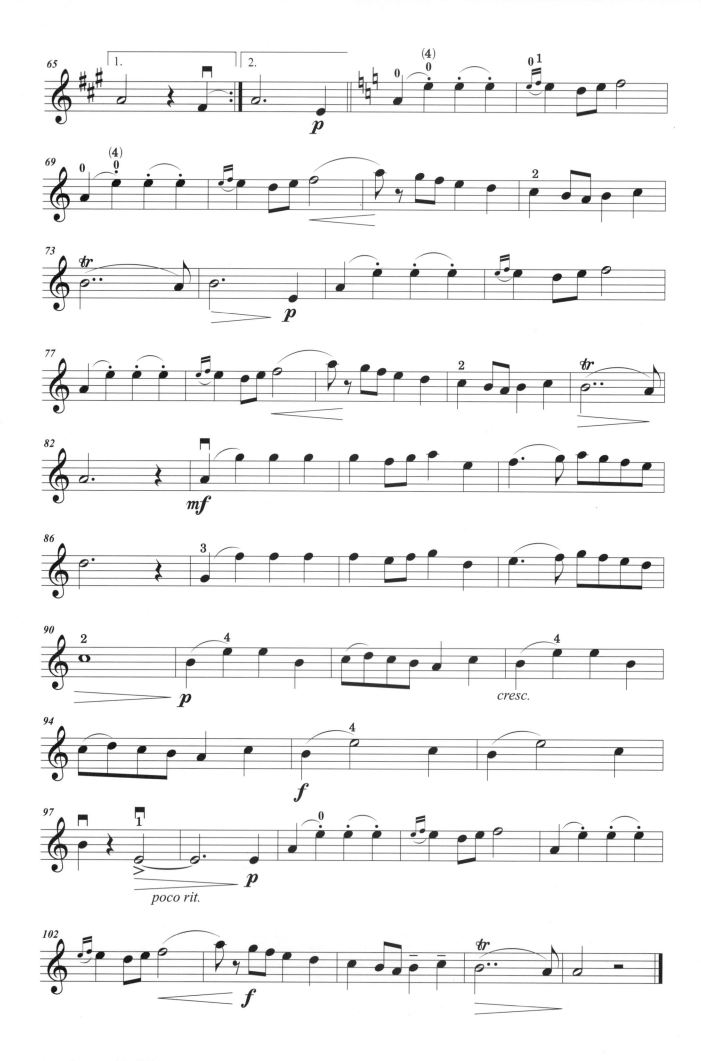

◎ 魔鬼小提琴家——帕格尼尼

尼科罗·帕格尼尼,杰出的小提琴演奏家、作曲家、音乐家。他将小提琴的技巧发展到了无与伦比的地步,为小提琴演奏的发展做出了不可磨灭的贡献。那人们为什么会称他为"魔鬼小提琴家"呢?其实主要是因为帕格尼尼的音乐造诣比较高,在舞台上的演奏经常让人震惊不已。法国著名小提琴家罗多尔夫·科罗采听了帕格尼尼的演奏,为他惊人的技巧而目瞪口呆,在日记中写道"犹如见到恶魔的幻影"。一位盲人听了帕格尼尼的琴声,以为乐队在演奏,当得知台上只有他一人时大喊道:"他是魔鬼!"随即仓皇而逃。所以,"魔鬼小提琴家"的称号实际上是人们对于天才不可思议的演奏才能的一种感叹。

第十章
F大调的练习

1. F大调音阶与琶音练习

　　F大调有一个降号,按照降号排列顺序即为:♭si。F大调温暖包容,给人以安慰和疗愈的感觉。

请按以下三种弓法练习音阶与琶音。

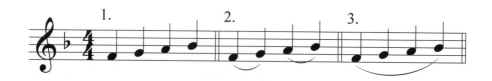

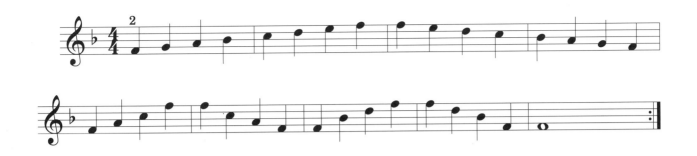

2. F大调的五首作品

演奏提示： 这是勃拉姆斯的一首著名的摇篮曲。摇篮曲是一种抒情的声乐曲或器乐曲，篇幅不长，以中等速度最为常见，伴奏中往往模仿摇篮摇摆的律动，音乐形象一般都具有安宁、亲切的特点。在此之前，我们学习的都是带有升号或者不带升号的大小调式，带有降号的作品我们是第一次接触到。最不适应的应该就是A弦1指的位置同之前相比更远了，要靠近琴枕（指板边缘）附近才可以。对于基础扎实的学生，老师可以根据情况，在这部分里，介绍一下揉弦的基本动作和要领，尝试着让学生去学习一下揉弦。

摇 篮 曲
Lullaby

〔德〕勃拉姆斯
J. Brahms（1833—1897）

演奏提示：海顿的第101号交响曲"时钟"是海顿的12首《伦敦交响曲》中的第9首。我们之所以称它为"时钟",是因为在这部作品的第二乐章中,低音声部的伴奏充满了类似钟摆摆动时的规则的节奏型,音响效果像极了时钟,由此而得名。在15小节开头,有连续的4指半音下行,由于速度相对较快,再加上4指本身力量薄弱,很容易摇晃,声音含混不清。演奏到这里时,应尽量避免过多的滑音,保证前一个音的时值要充分,滑动时,动作要轻快,音符之间要有清晰的边界感。

时 钟
The Clock
—Symphony No. 101 in D major Ⅱ

〔奥〕海 顿
Haydn（1732—1809）

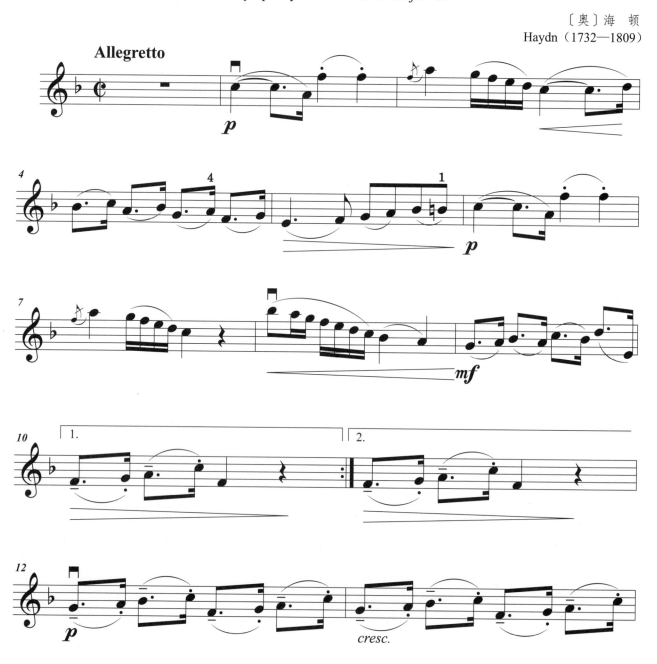

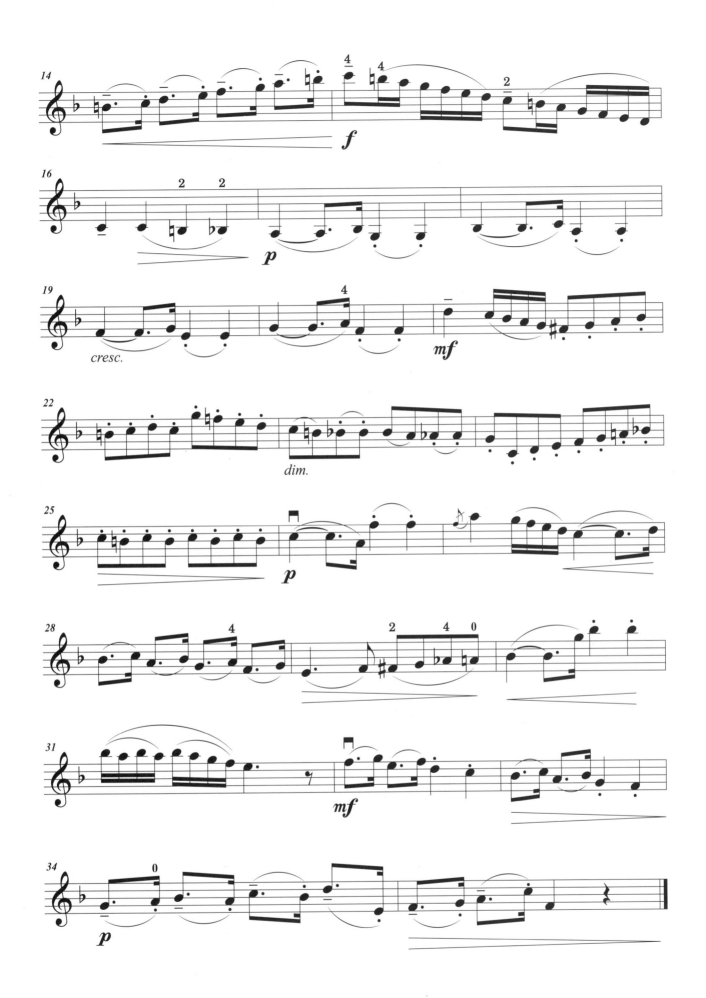

演奏提示： 这是一首练习右手分弓和连弓的混合弓法技术的练习曲。首先建议用慢速演奏建立好合理的运弓比例，并且可以先去掉顿弓的演奏法，只是用普通的连弓与分弓将音符拉得平稳、干净。熟练后逐渐提速，此时弓段可以整体缩小，但依然要保持分弓与连弓合理的运弓比例，并加上顿弓来进行演奏。乐曲整体要充满动力和弹性，用节拍器来实现速度的稳步提升。音准上左手依然要提前做好准备，尤其是应对临时变音记号。在按3指的时候，小指不能跟着卷曲，要保持良好的独立性。

技巧训练——混合弓法
Mixed Bowing

〔德〕沃尔法特
Wohlfanrt（1833—1884）

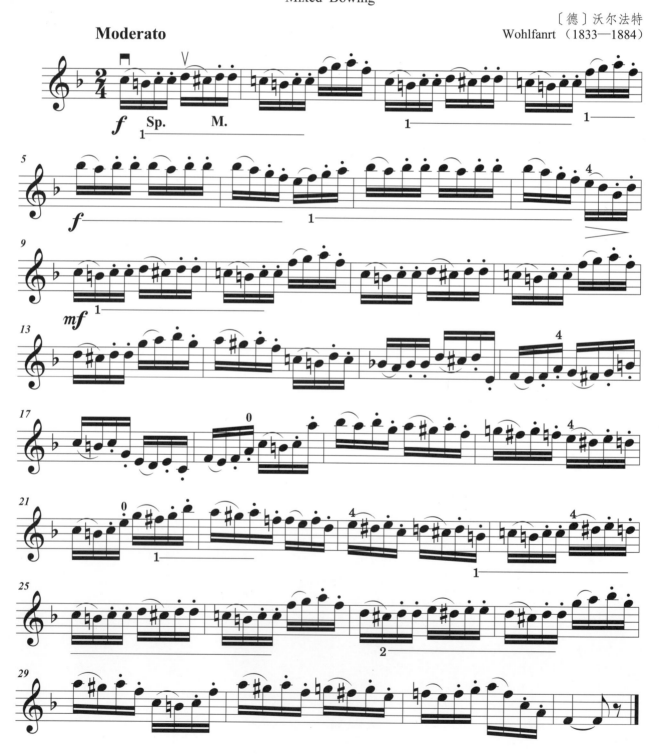

演奏提示：玛祖卡是波兰的一种民间舞蹈，十八世纪流行于欧洲各国，其节奏为中速的三拍子，重音变化较多，以落在第二拍、第三拍上较为常见。本曲综合了之前所学习的调式，共进行了三次转调，在演奏不同调式时，要注意手指之间的半全音关系。staccato代表断奏（顿弓），表示音与音之间需要间隔，演奏时要注意弹性运弓。

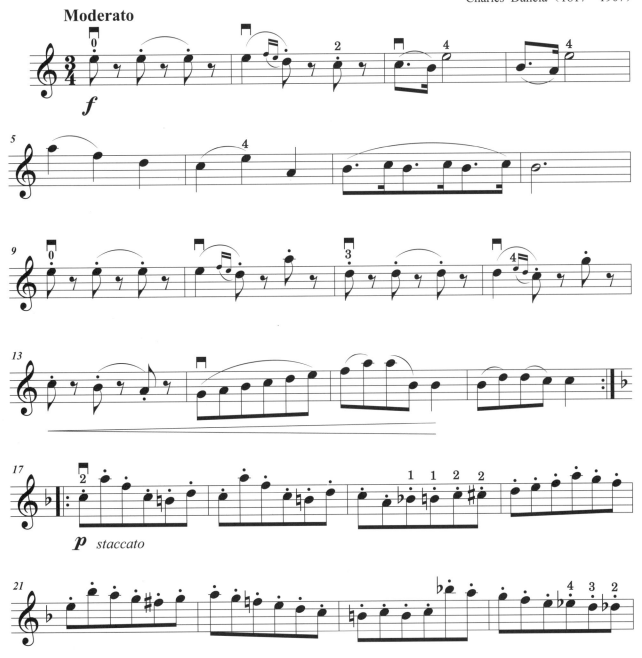

演奏提示： 这首作品是德国著名作曲家舒曼所创作的，完成于1838年，是舒曼所作的十三首《童年情景》中的第七首。本曲最大的难度在于如何完美演绎音符数量不等的花式连弓。连弓在小提琴中不单单代表着一种弓法，更是乐句的体现，类似文章中的标点符号，极富音乐性。在这里，连弓需要面临弓段分配、换弦无痕迹、乐句呼吸、语气等一系列问题，要求我们在音乐的审美和鉴赏上有更丰富的体验和更高的追求。演奏初期可以先将连弓去掉，当分弓可以将音符拉得干净又稳定时，再加上连弓，练习效果会更好。

梦 幻 曲
Dreaming

〔德〕舒 曼
R. Schumann（1810—1856）

◎ 弦乐四重奏里第一小提琴要坐哪儿？

弦乐四重奏是古典音乐中最典型的室内乐合奏形式之一，由第一小提琴、第二小提琴、中提琴和大提琴四个演奏成员组成。这种形式最早起源于16世纪，在古典主义时期得以盛行，海顿、莫扎特、贝多芬等作曲家先后创作过大量的弦乐四重奏作品。通常在演奏时，四位演奏员会按照第一小提琴、第二小提琴、中提琴、大提琴的顺序围成一个弧形来向观众呈现，随着时代的变化，中提琴和大提琴的座位有时也会互换。

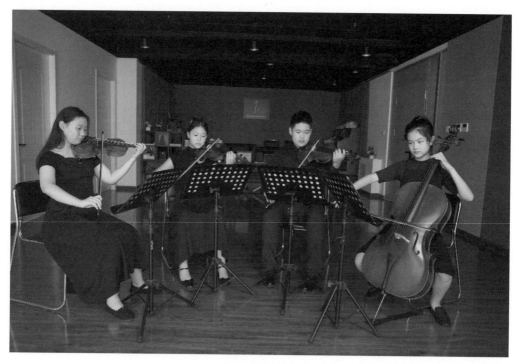

弦乐四重奏

小测试

从观众席上看弦乐四重奏演出，第一小提琴应该坐在图中哪个位置？（　　）

A. 左一　　　　B. 左二　　　　C. 左三

答案：A

第十一章 ♭B大调的练习

1. ♭B大调音阶与琶音练习

♭B大调有两个降号,按照降号排列顺序即为:♭si,♭mi。

请按以下三种弓法练习音阶与琶音。

2. ♭B大调的五首作品

演奏提示： 萨拉班德（Sarabande）为西欧一种古老的舞曲，16世纪初期由波斯传入西班牙，后期传入法国，逐渐演变成速度较慢而庄重的舞曲。17世纪前半叶起，常见于德国古组曲中，为其中四首固定舞曲中的第三首，其他三首分别为：阿勒曼德（Allemande），库朗特（Courant），吉格（Gigue）。本曲的难点：一是由于调号中的降号所带来的音准上的困难，尤其要注意A弦的降4指。二是跨小节连弓容易让拍子变得不稳定，建议先分弓，待节拍稳定后再连起来。

萨 拉 班 德
Sarabande

〔德〕约翰·帕赫贝尔
Johann Pachelbel（1653—1706）

演奏提示： 利戈顿舞曲（Rigaudon）是起源于法国南部的民间舞蹈，在路易十四的宫廷里是一种很受欢迎的社交舞蹈，后来演变成了一种器乐曲式，被用在法国芭蕾舞剧和歌剧中。在这种舞蹈中，男女舞伴面对面站立，跳着各种变化的舞步，其中还有动作幅度不大的单腿和双腿跳跃。乐曲一开始虽为弱起小节，但第一个音的力度记号仍标记为"*f*"，所以不要过于弱化。con moto代表稍快、活泼，是对本曲演奏基调的一个要求。

利戈顿舞曲
Rigaudon

〔英〕亨德尔
Handel（1685—1759）

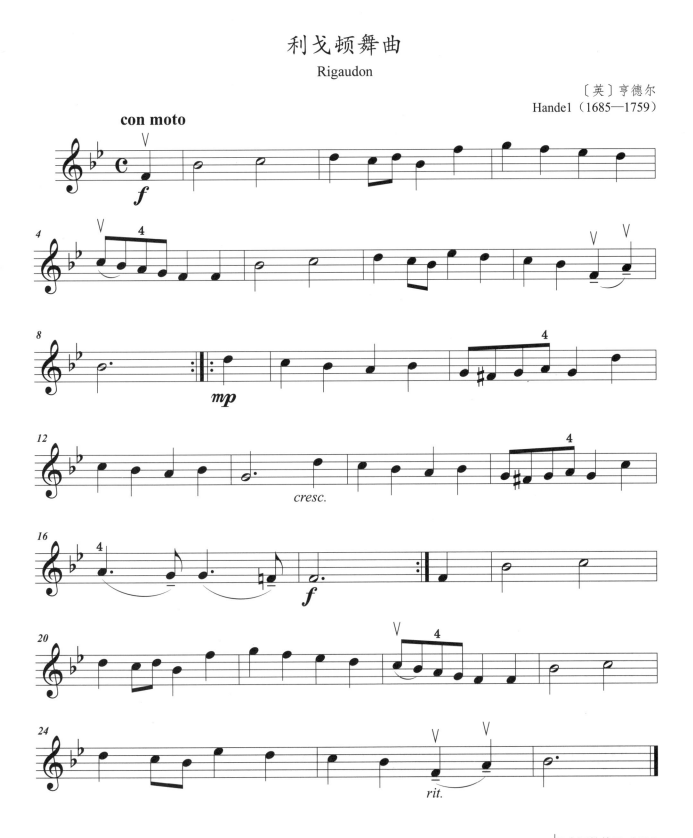

演奏提示：双音是小提琴非常重要的一项技术，相比起单音，它不仅增加了左手音准的难度，同时对右手的要求也非常高。练习双音时，首先要进行横向训练，即将双音分开，明确找出高声部和低声部的横向旋律线条，分别进行练习。二为纵向训练，按一音一拍，将每个双音的低音到高音，以连弓的形式用下弓完成，并保留手指；上弓时再在手指不动的基础上演奏这两个音的和声，时值为2拍。这种分解步骤是让我们在精确的单音音准之上来获得双音，熟练掌握后，去掉单音连弓，直接演奏双音。本曲为双音的预备训练，没有过于复杂的编配，很多声部为固定音，除了后面两首为F大调和♭B大调的关系小调之外，其他均为之前学习过的调式。演奏时应注意左手按指的空间避让，以免影响另一根弦发音，右手也要调整好平面与角度，让两根琴弦均匀平衡地发声，避免噪声和僵硬。

技巧训练——简单的双音
The Simple Double Stops

〔俄〕罗迪奥诺夫
Rodionov

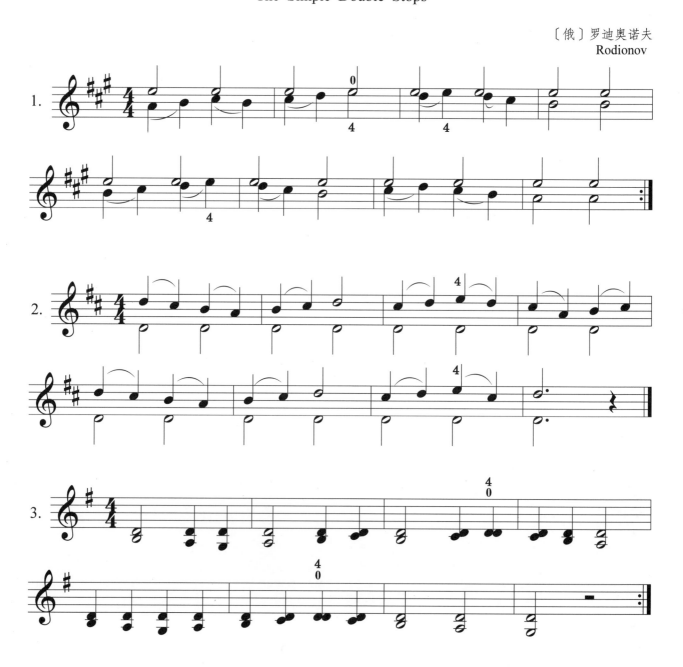

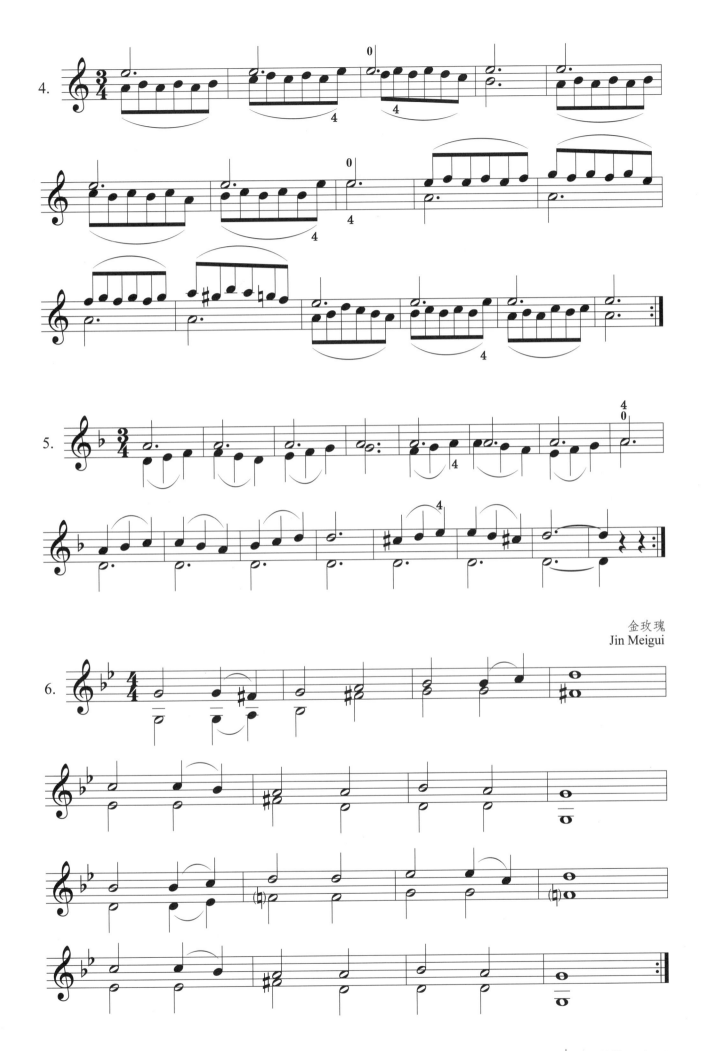

金玫瑰
Jin Meigui

演奏提示： 奏鸣曲（Sonata）是由一件独奏乐器演奏或由一件独奏乐器和钢琴合奏的器乐套曲。奏鸣曲这个概念在最初是泛指一切与声乐曲相区分的器乐曲，后来逐渐完善，演变成了一种重要的器乐体裁。而小奏鸣曲是相较奏鸣曲而言，篇幅略为短小，内容不太复杂的简易奏鸣曲，通常为初学者或中等水平的乐手而创作。本曲除了音准、节奏等常规演奏要求之外，音乐表现力也要划为重点去强调，认真研究谱面上所有的力度记号及音乐术语，积极地将其表达出来。

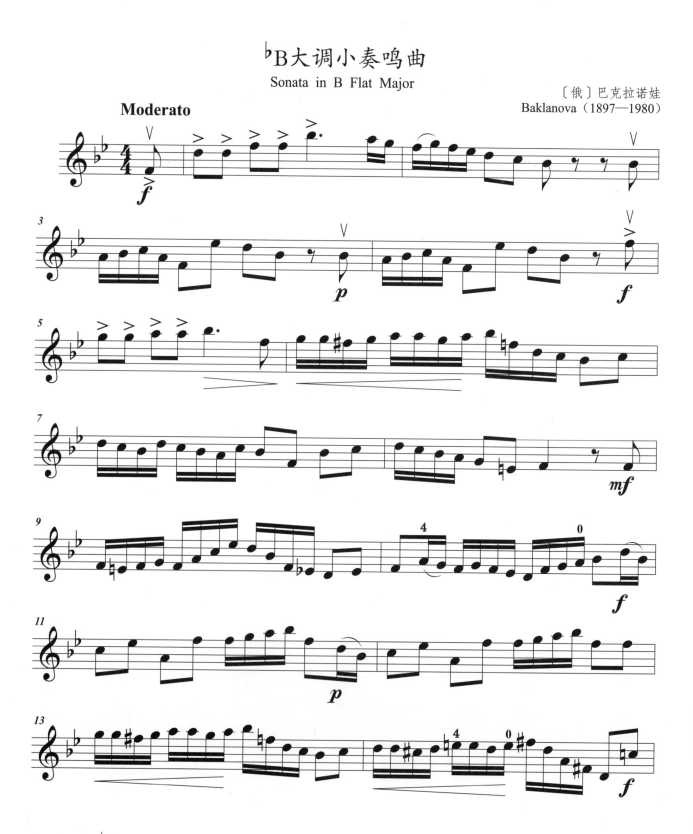

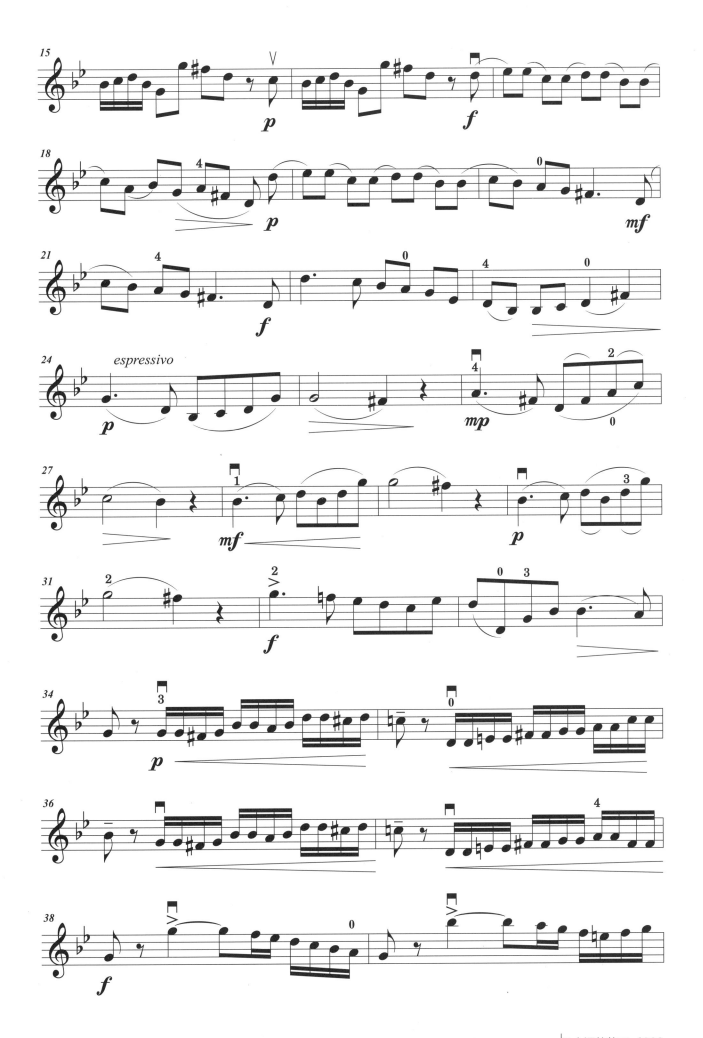

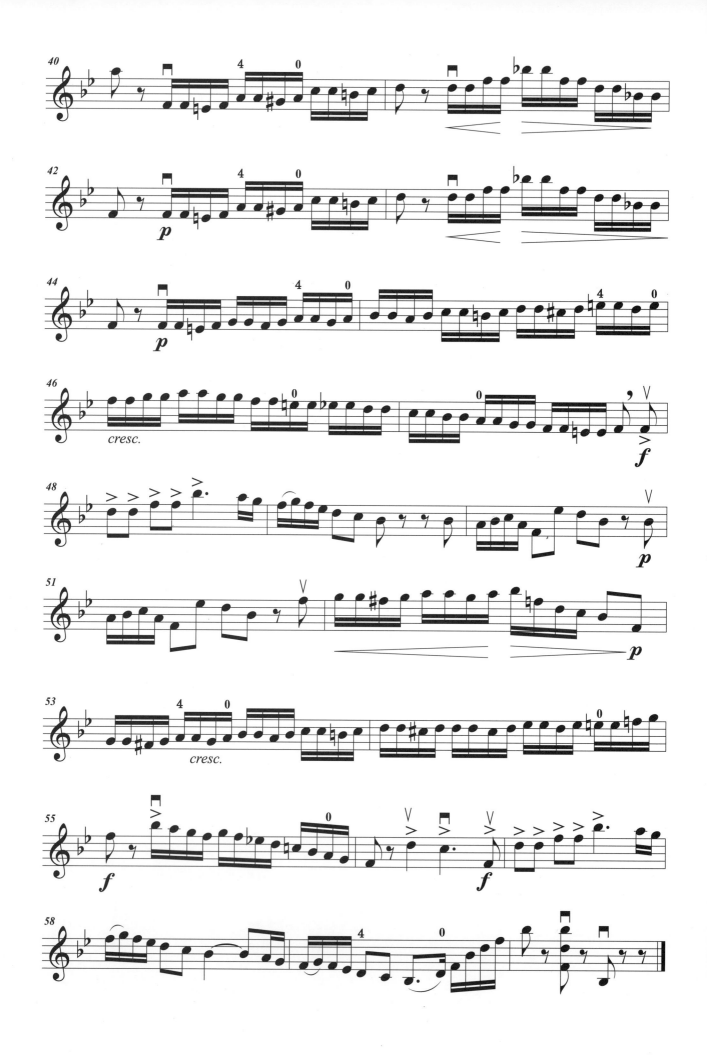

演奏提示： 这是一首旋律十分优美的三拍子乐曲。全曲可分三个乐段，第一乐段（1~25小节）要用Andante rubato（富有弹性的行板速度）去演奏；第二乐段（26~49小节）出现了più agitato（更激动地）、poco animato（稍活跃地）与第一乐段形成鲜明对比，音乐进一步发展；第三乐段（50小节~结尾）再现第一乐段主题，用延音记号、渐弱收尾。曲式分析对于演奏者来讲非常重要，只有通过分析才能获得清晰的演奏思路、完整的视野和精准的音乐表达，让听者产生共鸣，理解演奏者所传递的情绪和意境。

晚 歌
Evening Song

〔德〕亚历山大·费斯卡
Alexander Fesca（1820—1849）

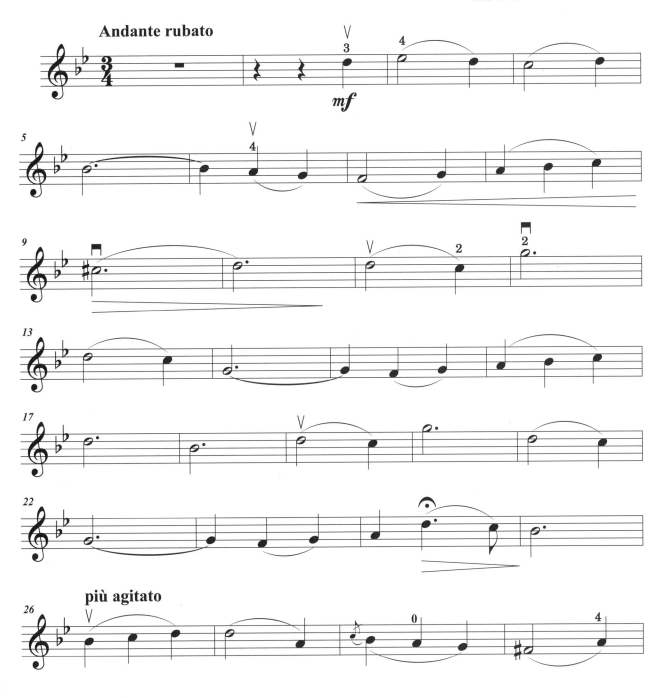

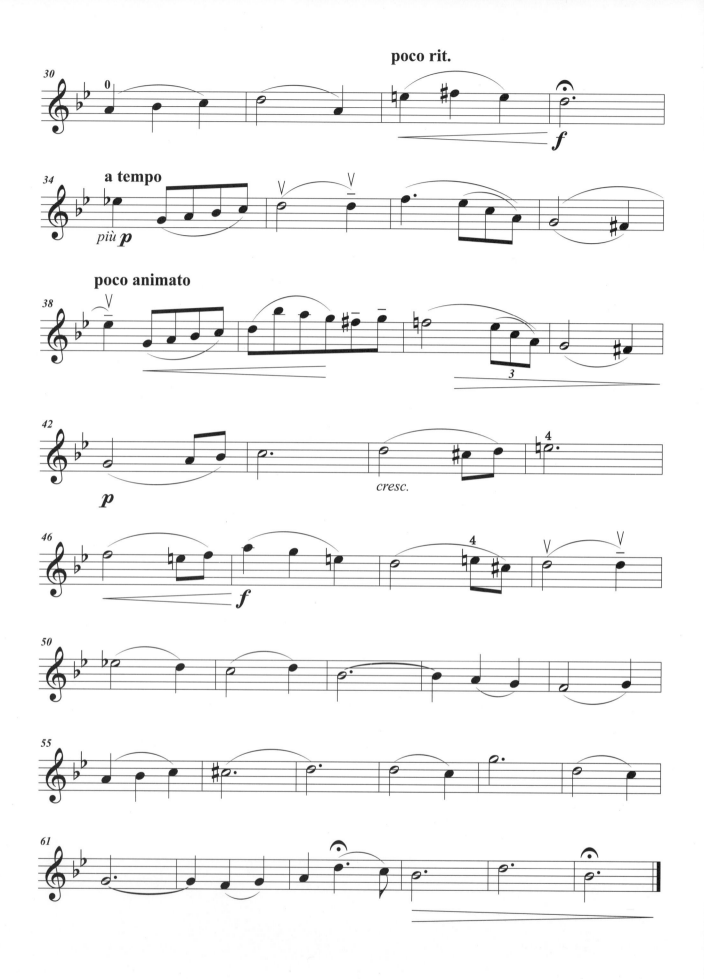

◎ 三首著名的小提琴协奏曲

小提琴协奏曲有很多，而本章我们要介绍的是三首著名的D大调小提琴协奏曲，它们分别出自贝多芬、勃拉姆斯和柴可夫斯基之手。前两位是德国作曲家，后一位是俄国作曲家。很巧的是这三位顶级音乐大师一生虽然都只写过一首小提琴协奏曲，却都选择了用D大调来进行创作，且一曲即成天籁，流传至今仍是上座率极高的音乐会经典曲目，也是小提琴专业的学生们检验自己演奏能力的试金石。

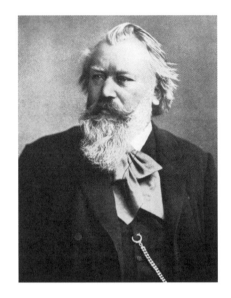
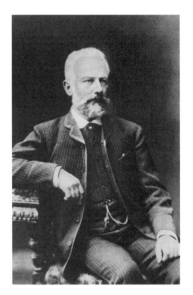

小测试

贝多芬、勃拉姆斯、柴可夫斯基所创作的协奏曲分别是什么调式的？（　　）

A. 都是G大调　　B. 都是A大调　　C. 都是D大调

答案：C

第十二章

三首协奏曲

G大调协奏曲
Concertion in G Major Op.8, No.4

〔德〕阿道夫·胡伯尔
Adolf Huber（1872—1946）

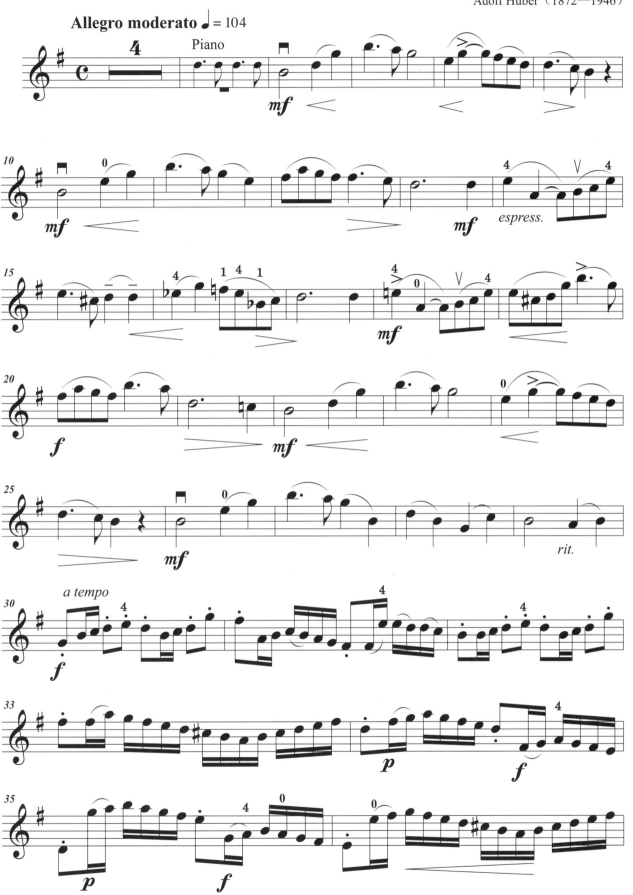

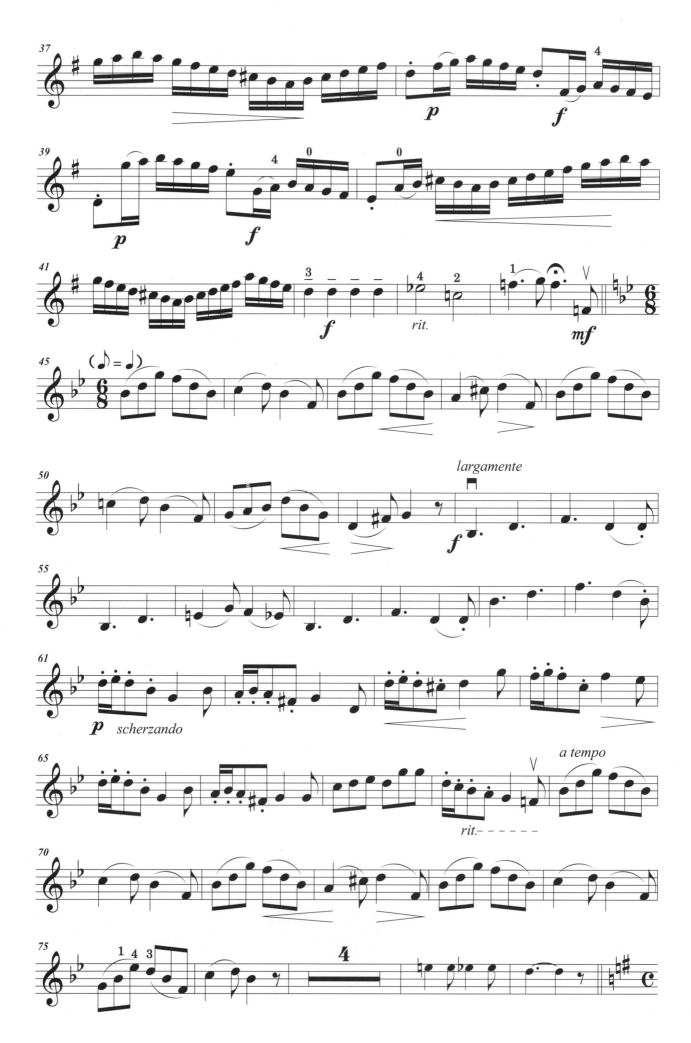

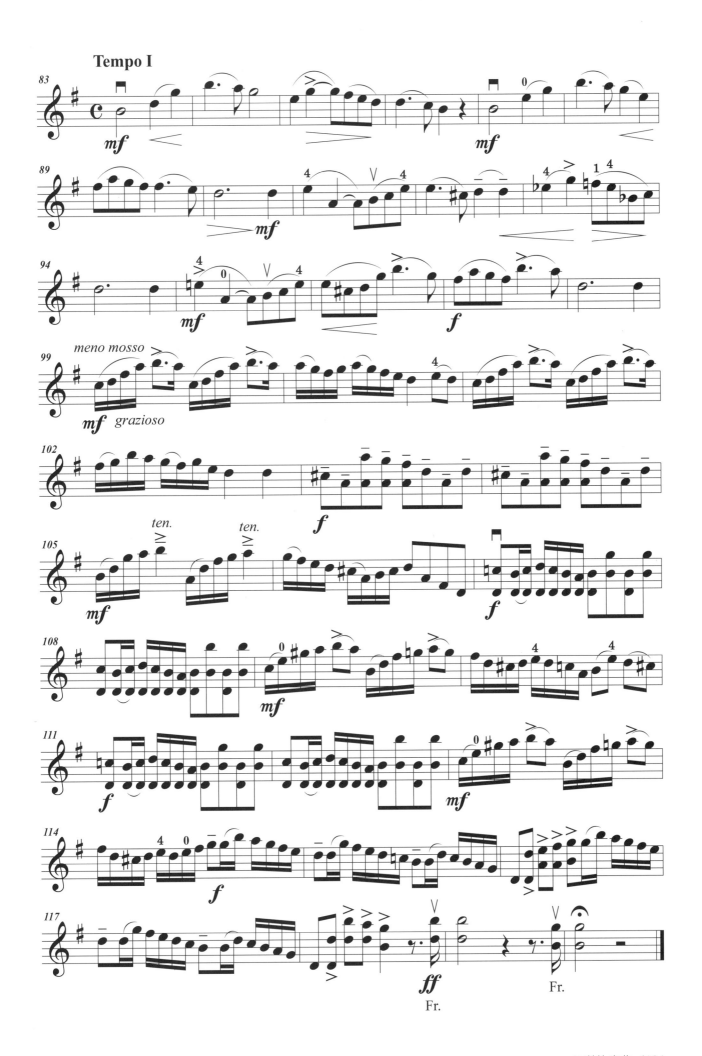

a小调小协奏曲
Concertino in a Minor

〔俄〕颜什诺夫
Yanshinov（1871—1943）

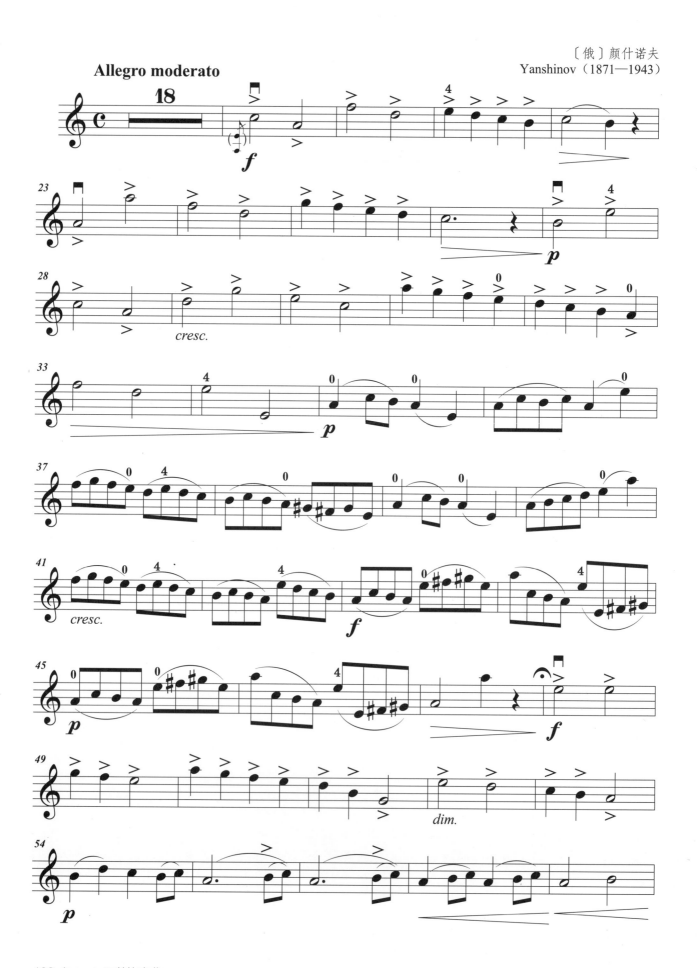

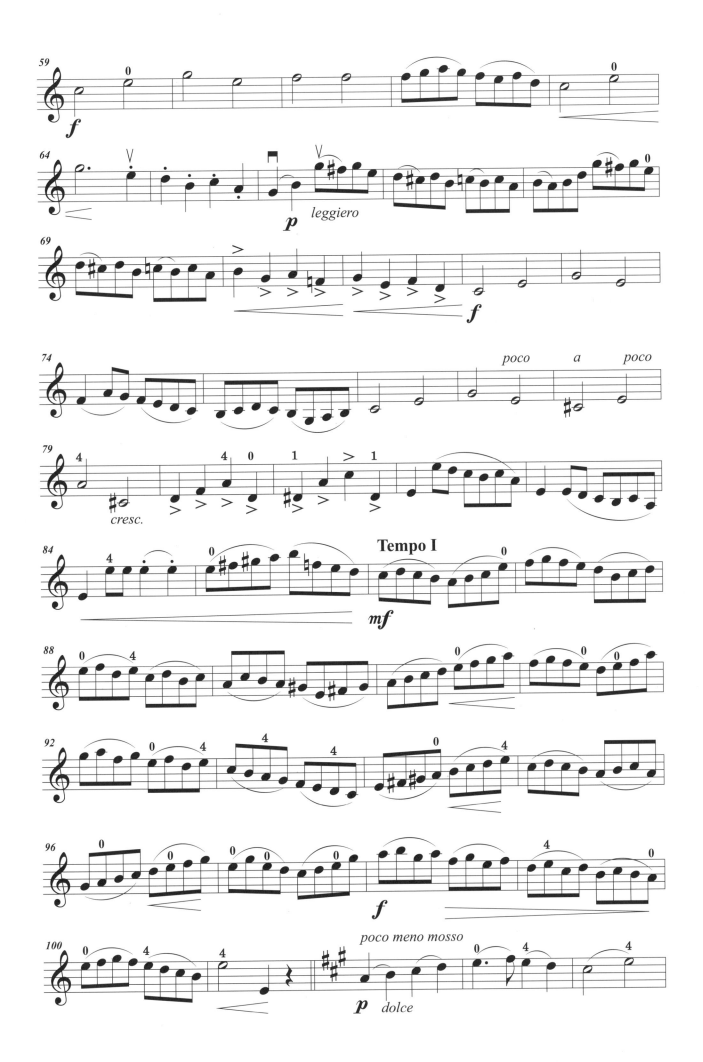

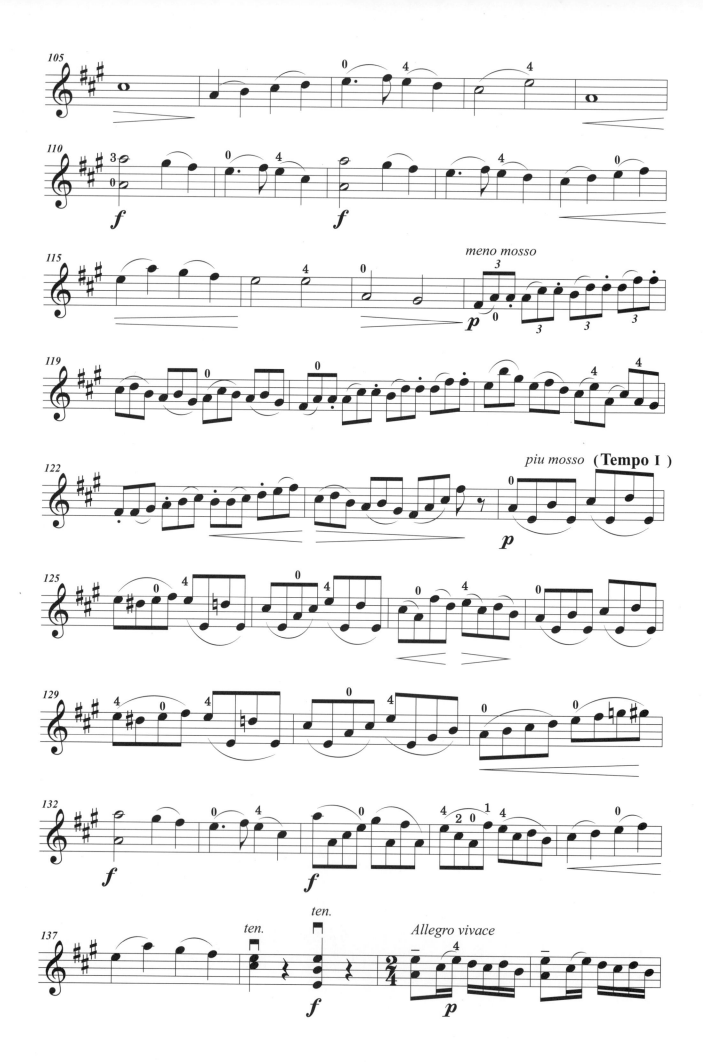

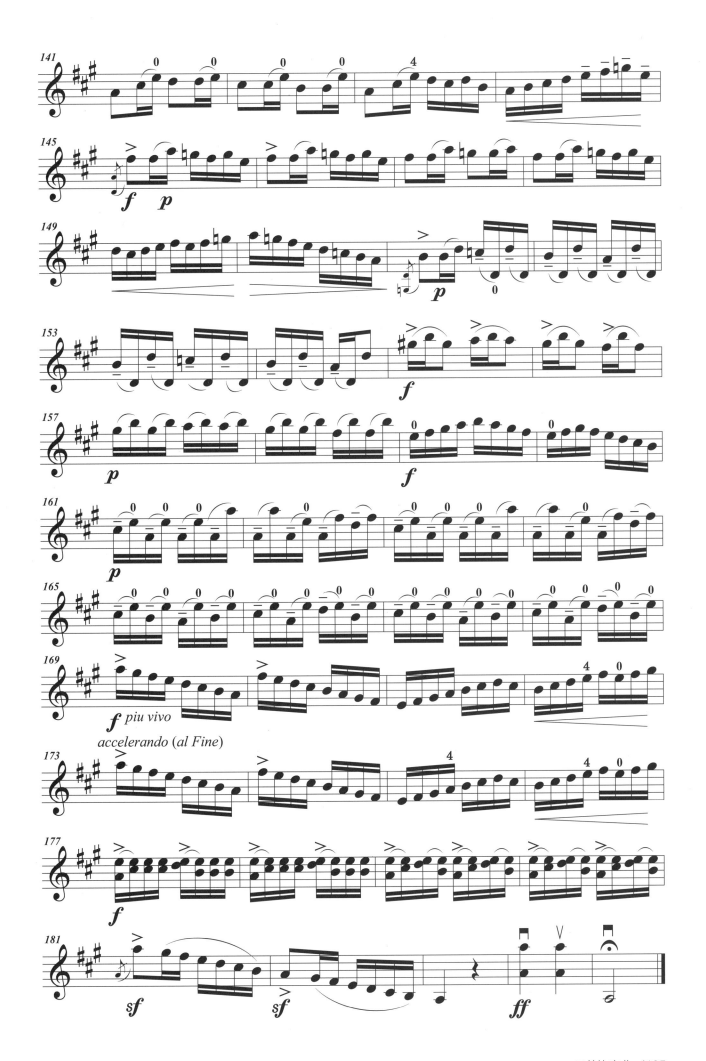

D大调协奏曲
Concertino in D Major

〔德〕费迪南德·库西勒
Ferdinand Küchler（1867—1937）

Allegro moderato ♩= 92

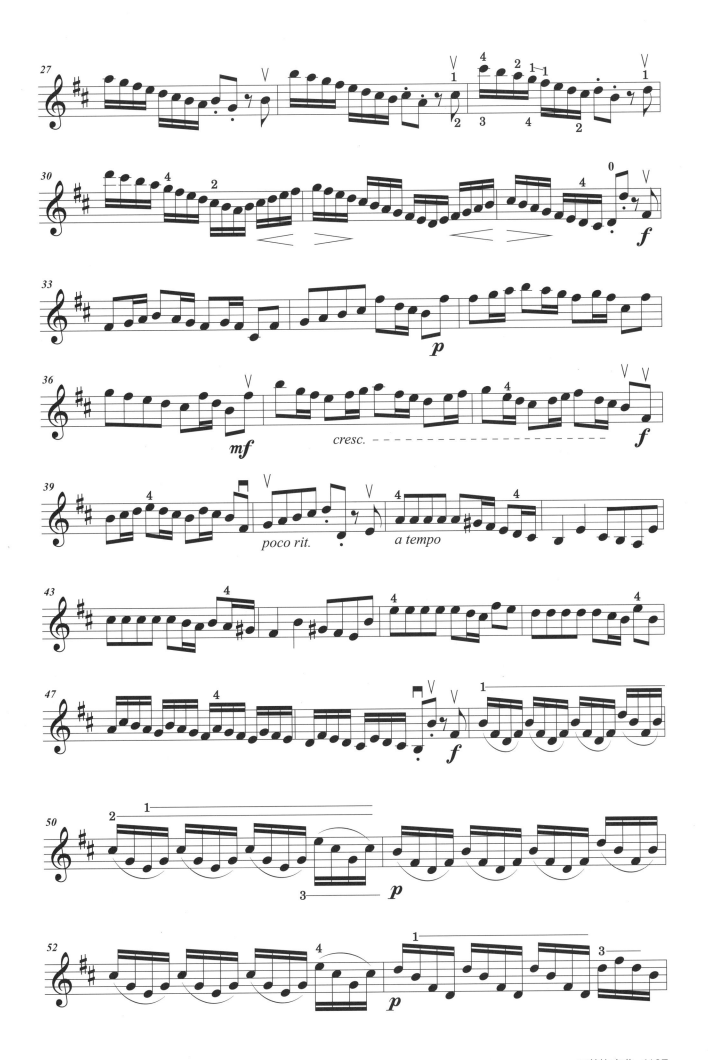

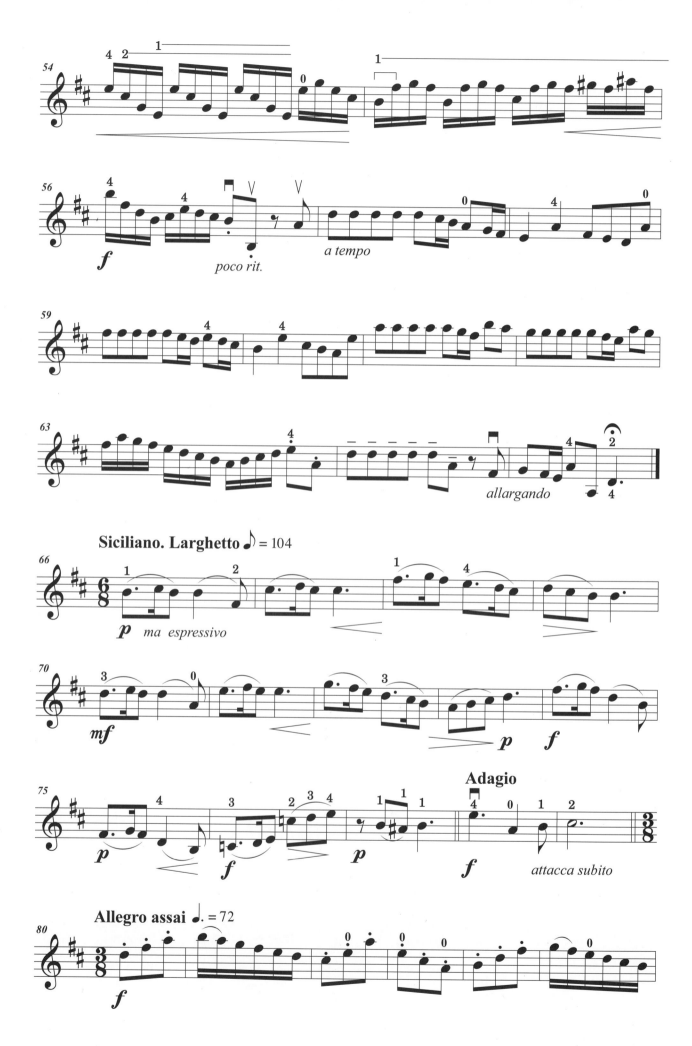

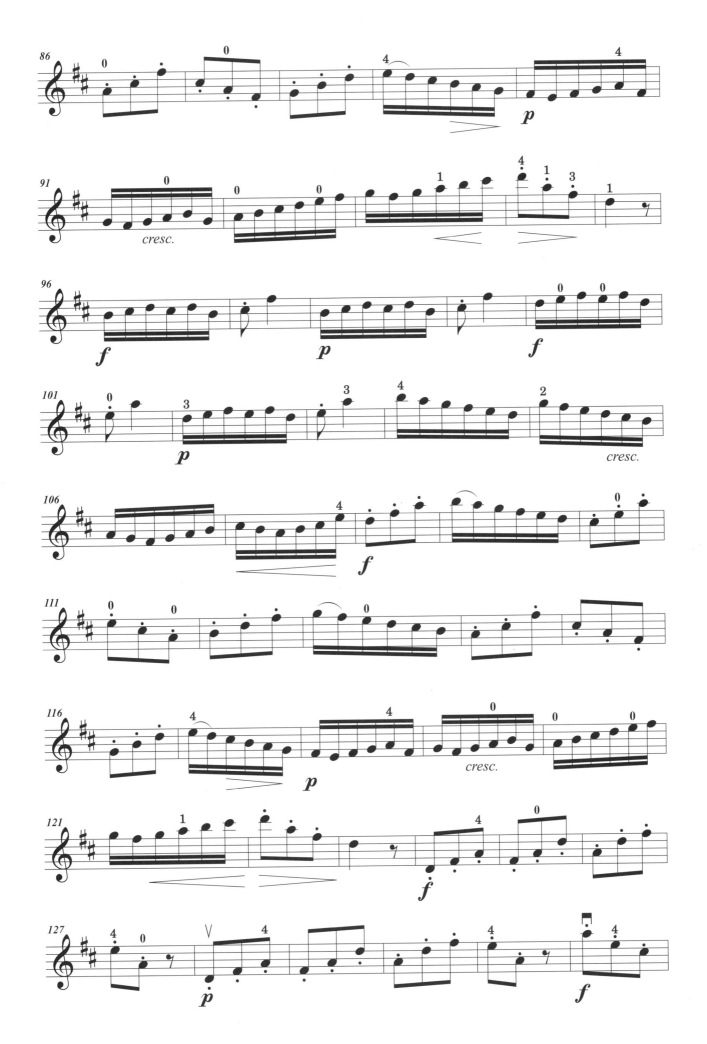

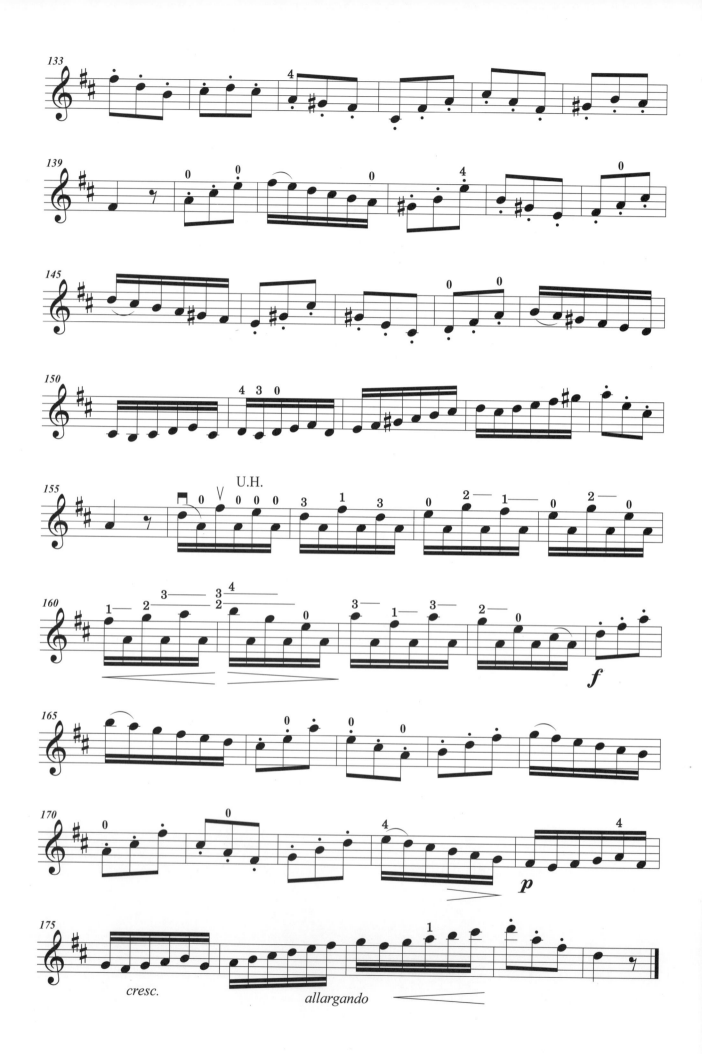